最簡單的音樂創作書 33

第一本徹底解說**專業音樂人填詞過程！**

圖解作詞

島崎貴光 著

陳令嫻 譯

前言

　　要不要試著用幾個字，幾行話來吸引數萬人，甚至是數十萬人呢？

　　我們可以透過「作詞」這個方法為那些停下腳步的人、前途茫茫的人、失去自信的人、把淚水往肚裡吞的人、缺乏勇氣的人，加油打氣。

　　各位好，我是島崎貴光，目前從事音樂製作、作曲、作詞及編曲（http://t-shimazaki.com/）等多種工作。感謝購買本書。

　　我的工作十分多元，除了作詞作曲之外，也負責「監製」、「製作」、「統籌」與「企劃」。還有協助唱片公司與音樂經紀公司培育新人，指導出道前的歌手作詞作曲，修改作品與協同創作，可以說是站在相當特殊的立場，參與許多專案。

　　另外，我在《DTM MAGAZINE》月刊執筆〈島崎塾〉、〈島崎流〉專欄已長達八年以上。我自己創立的職業詞曲作者培育教室「MUSiC GARDEN」，從 2004 年開設至今指導過許多渴望進入音樂產業的學員，許多都已出道成為職業詞曲作家或儲備新人。

　　之前 Rittor Music 出版社和我談第一本著作《音樂製作全書》（易博士出版）時，我曾經說過「我想寫日本第一本從三方視角來談音樂創作的書籍」。三方視角如下。

■ 職業作家／音樂創作人的「製作方」觀點
■ 職業音樂總監／音樂製作人的現場「評選／製作」觀點
■ 有大規模「培育／指導」經驗的講師觀點

　　出版後獲得許多讀者的迴響，其中反應最熱烈的是「作詞與 demo 歌詞篇」。

於是這本書將聚焦在「作詞」，為各位獻上「作詞教科書」，而非作詞的公式指南。

「作詞到底該怎麼學呢？」

換句話說，這是一本解決各位迫切煩惱的解答書。

我敢於挺起胸膛大聲說「這本書絕對是獨一無二的『作詞教科書』」。作詞沒有公式可循，目前已經非常多「有助於作詞的資訊」，這些當然對作詞相當有用，但是光熟讀資訊並無助於創作。因為這種填鴨式學習，不管寫再多都只是累積「經驗」，而非「學習」。許多人以為這就是「學習作詞的方法」，因而感到效果有限。

我不斷摸索累積了十年經驗，才終於成為職業詞曲作家，為了交出實績而持續學習，因此在指導學員與新人歌手的過程中，也持續研究「究竟該怎麼培養作詞所需的能力」。於是耗費了二十年以上的光陰，自創一套「島崎式作詞學習法」。我自己利用這套學習法，獲得許多採稿甚至獎項肯定，在培育後輩或歌手方面也交出亮眼的成績。

■想開始作詞的人
■閱讀很多作詞公式指南，但覺得大同小異的人
■煩惱於創意貧乏的人
■苦於作品總是老生常談的人
■長期學習作詞，但感到進步有限的人
■作詞比稿落選的人

本書的學習方式可以解決上述所有煩惱。書中也會詳盡說明如何鍛鍊「構思力」與「表現力」提升歌詞品質。

有人說「只要有紙跟筆，哪裡都能作詞」，那麼學習作詞又是如何呢？

「沒有紙跟筆，也能像玩遊戲一樣學習作詞」

2015 年 12 月 島崎貴光

CONTENTS

第 6 章｜檢查完成作品的方法 　195

第 7 章｜專業祕訣 　213

序章

作詞前的須知事項

作詞若只是長時間盯著電腦螢幕，恐怕很難寫出打動人心的故事或語言。

相信不少讀者都有過類似困擾，才會購買本書吧。

因此筆者滿懷著感謝之意書寫此書，期望各位能完全吸收書中的各種學習法。

進入第 1 章之前，想先說明一下「作詞前的須知事項」。只要把須知事項放在心上，第 1 章之後的學習將有事半功倍的效果。

 # 「作詞」的概念

歌詞裡有「故事」

　　首先向各位解釋作詞的概念與想法。本章都是作詞的基本。學習時如果抱持偏見，將帶來負面影響，所以希望各位仔細閱讀。

　　常言道「歌曲是三分鐘的連續劇」。如同這句話所示，歌詞是歌曲的「內容」，也是「故事」。只是填入自己想說的話，算不上歌詞。運用豐富的表現手法處理故事，並獲得聽眾共鳴才稱得上是歌詞。

　　當然，作詞人能夠透過歌詞表達自己的心聲或意見。但若是寫給別人演唱，或唱給聽眾聆聽時，缺乏「內容＝故事」的歌詞將大幅削弱聽眾的共鳴感。因為作詞不是「寫詩」，而是「寫歌詞」，所以歌詞必須隨著旋律的推進，展開「故事」的情節發展。

莫忘故事「主角」

　　歌詞中一定有「主角」，有些歌詞會具體描述主角的形象，有些則是呈現模糊的形象，方便聽眾代入。

　　此外，有些歌詞會交代故事結尾，有些則留下訊息讓聽眾自由想像。

　　但因為歌詞是「用歌唱的方式傳達文字訊息」，因此無論採用哪種方法，主角的人生和喜怒哀樂等情感都有必要寫入歌詞中，並以獲得聽眾共鳴來寫作內容。這是作詞最重要的前提。

作詞　定義？

喚起眾人共鳴

故事

作詞可做到的事

作詞當然有限制

自 1990 年代起，日本流行音樂（J-POP）幾乎都是「先曲後詞」。換句話說就是作詞人必須配合旋律填詞。（先寫好詞再譜曲則是「先詞後曲」）。

因此作詞時必須配合旋律，考量字數或曲調、氣氛等因素，填入能夠演唱的歌詞。說到這裡，填詞似乎是充滿限制的工作。但是仔細一想便會發現，作詞人「能做的事」和「能夠呈現的內容」其實非常多。

那麼，「作詞人在作詞中到底扮演什麼樣的角色呢？」，以下將利用本書的兩大特色——第 1 章「擴大視線」和第 2 章「拓展構思」——做說明。

身兼劇作家、演員、攝影師、旁白以及導演等多重角色

如同前一節所言，作詞人是創作歌曲的故事，這也是作詞人的權利。由此來看作詞人也扮演**劇作家**的角色。就算是接受業主委託，也必須根據指定條件，從零開始創造一個全新的故事。這可是非常珍貴的工作。

下一步是化身為故事中的**人物**，具體描繪主角的心情，自主決定主角的行為舉止。

接下來必須像**攝影師**一樣，從各種角度取景或選擇想要的畫面以及心情，例如「是否加入些許的景色描述」、「描寫什麼樣的情境」、「這裡是否要透露配角的心情」等等。

除此之外，作詞人還能化身為**旁白**，提供豐富的客觀描述或解說，讓聽眾獲取容易理解的資訊。這時候作詞人相當於說書人，負責推動故事進行。

甚至得肩負**導演**的工作，從無到有，具體建立故事的世界觀。這麼一想，作詞是不是更加有趣了呢。

劇本

演員

攝影

導演

11

序章 3 「視線」與「構思」

作詞的關鍵要素

學習作詞之前，各位覺得應該先鍛鍊哪一項能力呢？是「語彙力」、「表現手法」、「譬喻修辭」，還是「分析力」、「注意力」呢？這些要素當然都很重要，但還有更重要的能力。

答案很簡單，就是「**視線**」與「**構思**」。

這也是提升作詞實力不可或缺的兩個要素。

「**擴大視線**」與「**拓展構思**」＝「**最有效的作詞學習**」。

相信很多人看到這裡都會想問「這兩件事算是學習作詞？」，包括筆者指導過的學生在內剛開始也都非常驚訝。

然而，正式開始作詞時，才會明白「原來自己如此缺乏作詞該有的視線與構思」或「原來作詞需要擴大視線與拓展構想」。

不管多麼了解表面的技巧或竅門，視線狹窄或構想貧乏所寫出來的語句、故事與世界觀，恐怕只會得到「這誰都寫得出來」、「這種程度的東西到處都是」的評價。

無論是連續劇、電影還是小說，想要創作出色的故事，作家或劇作家都得建立「擴大視線和構思」的思考模式，才能擁有自己的創見。作詞也是一樣。

何謂「擴大視線」？

各位應該都能理解「拓展構思」，但或許有些人會覺得「擴大視線很奇怪吧」。

我們經常看到「擴大視野」一詞，這裡的視野是指以自己為中心向外看的範圍，也就是「看到的範圍」。

但是，筆者希望各位鍛鍊「視線」。本書的「視線」主詞不僅是自己，還包括「各種角度的視線」。例如天馬行空的想像（宇宙等）或任何描寫事物的可能性。

或許有人會說「這不就是增加視線的意思嗎？」，但是本書的視線還包括「衍生意象」，因此稱為「擴大視線」。

作詞的兩大關鍵字

視線　　構思

序章 4 歌詞的對象

意識「大眾的感受」很重要

作詞的原則是「盡可能獲得最多人的共鳴」。簡言之，作詞的對象是「普羅大眾」。

雖然也有「世界觀過於奇特，只被少數人接納」的作品，但這應該是業主的要求。一般而言，創作的前提是大眾都能夠接納，而非僅限於小眾喜好。

這項前提聽起來簡單，但以實際情況來看許多作詞人往往拘泥於原創性而使得「視線」愈漸狹隘。

特別是過於堅持「創作不受既定觀念束縛」、「作品必須與眾不同」的作詞人，容易誤以為「特立獨行＝原創性」，自我設限聽眾的範圍。

試想什麼樣的連續劇或電影會讓大眾感到有趣，甚至還想再看一次呢？通常大眾對於「看不懂」或「完全無法產生共鳴」的作品，都會表現出沒興趣也沒好感的反應。

因此筆者創作時一定會注意以下四點：

● 聽眾聽了是否能投射感情？
● 是否站在第三者的角度聆聽？
● 歌詞是否能打動眾人，而非只是自我滿足而已？
●對於自己的創作能否產生共鳴或被感動？

「歌手寫的詞」與「作詞人寫的詞」

歌手若能唱自己寫的詞，所有表現手法都會被視為「個性」的展現，所以創作的自由度高。即便歌詞不易理解也能獲得「頗有哲理」或「個人風格鮮明」等正面的評價。

但是，作詞人是接受業主委託，通常必須是大眾能夠理解的歌詞，有時還得滿足業主的瑣碎要求。

由此可知歌手自己寫的詞和作詞人寫的詞有著「天壤之別」。

此外，為了增加語彙量或世界觀，往往需要分析眾多歌手的作品。但建議各位先確認歌詞是「作詞人寫、還是歌手自己寫」。

序章 5 建立「作詞腦」

作詞著重感覺與理論兼具

　　「**作詞腦**」是筆者自創的詞彙，意指「用於作詞的腦」，換個說法就是「用於作詞的思考迴路」，是不是很貼切的形容呢。

　　單憑感覺或理論都無法作詞，必須靈活運用兩者才能推敲出貼切的描述或表現手法，作品水準也能跟著提升。

　　打個比方，假設游泳教練剛開始就教能游得快的姿勢或一下子叮嚀很多注意事項。難道遵照教練的指示就能馬上游得飛快嗎？答案當然是「否定」。

　　道理很簡單，「因為還缺乏游泳的事前準備、鍛鍊與理解」。

　　首先必須具備游泳所需的基本肌力和耐力。

　　其次是讓身體記住「游泳」的感覺，否則學習再多招式都不過是淺薄的認知。根本不是活用教過的內容，而是單純地「模仿」而已。

　　然而就算身體已經熟悉游泳的感覺，也鍛鍊了體力，但缺乏「水的摩擦力是在哪種情況下增加導致速度減緩？以及在哪種情況下能減少阻力促使速度變快」等「結構（理論）方面的分析」，還是無法真正理解教練的意思。

學習技巧的事前準備

作詞也一樣需要「事前準備、鍛鍊、理解」。因此本書第 1 ～ 4 章將介紹如何培養作詞所需的感覺與理論、以及鍛鍊與理解的方法。

在日本書店可以找到很多作詞的書籍。這些書籍教的技巧的確對作詞頗有助益，但不代表熟背就能發揮效果。

例如，有些會提到「情境描寫和心理描寫很重要，最好善加大量使用！」，但對於欠缺作詞感覺與理論的人來說，恐怕會有「什麼樣的情境描寫適合用於歌詞？」和「如何大量的平均使用這兩種技巧？」等疑問。

或者，雖然知道「比喻很重要」，但因為缺乏感覺與理論的基礎，以至於無法判斷「哪裡該用比喻？」或「哪種比喻有效果？」。結果往往出現譬喻生硬，難以理解歌詞的意思。

學會作詞需要的感覺與理論，就是打造「作詞腦」。熟記技巧和方法之前，必須先把大腦改造成適合作詞的狀態。相信讀完這本書，各位的大腦都能變成「作詞腦」。

了解經典與流行的重要性

不分新舊，照單全收！

　　無論是歌詞、樂曲還是音樂，都有所謂的正統派或當代流行樂。

　　想成為優秀的作詞人就必須徹底分析與研究這兩種風格。因為作詞人不能「只擅長其中一種風格」，兩種風格都能創作是基本條件。

　　例如把「寫給偶像唱的積極正向歌詞」當做自己的詞風，但單憑這種詞風或許無法在業界無往不利。

　　實際上偶像歌曲中也有非常哲學或幻想元素濃厚的歌詞。這種時候要是說出「我不擅長哲理風格的歌詞」，往後一定接不到工作吧。

　　其實這種情況套用在任何形式的創作上皆是。具備一項擅長的風格固然好，但還能創作其他風格的話，相信評價也會更高。這類型的人實際工作時不僅腦筋靈活，創作力也很旺盛。

增加「原來如此」

　　為了培養各種風格的創作能力，首先需要聆聽並分析各式各樣的樂曲。例如 80 年代的日本歌謠、90 年代的百萬金曲、90 後期出現的 R&B 風潮、2000 年風靡一時的手機鈴聲樂曲、2000 年後期的電子音樂（vocaloid）、2010 年的偶像

歌曲、動畫歌曲、角色歌曲（ image song 或 character song）
與適合音樂祭演出的樂團歌曲等等。總之請先收集過去到現
在各種類型的歌曲。^{譯注}

　　儘管如此，或許 10 世代或 20 世代會認為 80 ～ 90 年代
的流行金曲「很老舊」、「不值得參考」。相對的，40 世代
或 50 世代也可能覺得現在的流行歌曲都「聽不太懂，還是
以前的好聽」。

　　只因為聽不懂或沒有感覺就排斥聆聽，也不分析是最
糟糕的情況。分析歌曲不能根據喜好，而是透過聆聽「原來
那個時代流行這種曲子」，其次分析「原來是因為這樣而走
紅」。累積愈多「原來如此」，對事物的感性能力也會隨之
成長。

掌握兩種風格的元素

譯注
台灣 50、60 年代不管是國語歌或台語歌都流行翻唱日本或歐美的歌曲，70 年
代掀起「唱自己的歌」的民歌風潮，80 年代則是抒情歌曲引領風騷，80 後期
興起台語歌詞的創作熱潮。伴隨解嚴，90 年代是各類歌曲大鳴大放的黃金年代，
2000 年以降曲風上有了重大變化，R&B、HIP-HOP、ROCK、舞曲等成為樂壇
主流，同時獨立音樂也與商業接軌，成為主流音樂一部分。（參考資料：李明
璁統籌策劃《時代迴音》、曾慧佳《從流行歌曲看台灣社會》）。

本書的學習重點

島崎式學習法

本節將重點式說明本書的內容，特別是初學者，請務必閱讀。以下是「島崎式學習法的效果」與「學習法的流程（結構）」。

希望各位了解到作詞人都是如何掌握作詞的「結構與效果」，作詞時注意到什麼、理解到什麼，然後鍛鍊哪些能力。

① 學習「擴大視線、拓展構思」的思考模式

〈序章3〉（P.12）中也提到本書將花費兩章篇幅介紹「擴大視線」與「拓展構思」。

簡而言之，這兩種概念主要是學習從各種不同角度，描寫關鍵字或主題。各位可以把它當做「聯想練習」。

在視線狹隘、構思貧乏的狀態下創作，無論怎麼練習也無法提升作詞實力。換句話說，同樣的構思方式會導致詞彙或表現手法一成不變。所以培養擴大視線與拓展構思也是為了改善這種情況。

學會活用擴大視線與拓展構思，不但能增加觀察事物的敏銳度，情節也將隨之豐富。甚至能以客觀角度修正過往那些視線狹窄或構思乏味的創作歌詞。

② 學習如何描繪「有共鳴的故事」

實際作詞之前，建議各位先嘗試寫「短篇故事」。儘管主題不變，改變角色的性別與年齡，便能創作出完全不同的劇情。

通常歌詞會有故事與主角、以及作者與聽眾。因此獲得多數聽眾回響的歌詞，才能成為打動人心的作品。換句話說，聽眾能否想像自己就是主角，把過去或現在的自己投射到歌詞中是重點所在。

作詞時若忽略「共鳴」就容易變成不知所云的作品。一味堆砌腦海中靈光乍現的詞藻，反而會顯得內容空洞無物，生硬呆板，最終寫出聽眾難以理解的歌詞。

「創作故事」乍聽之下很困難，其實只要按照第 3 章介紹的「現實與想像交織的手法」就不必擔心。這種手法感覺像是在腦中玩遊戲。

學習「擴大視線與拓展構思的思考模式」，培養「多方觀察事物」的能力，直到能夠寫出「大眾共鳴的故事」之後，下一步就是鍛鍊「表現手法」。

③ 學習如何創造「充滿魅力的表現手法」

歌詞的「表現手法」至為重要。一句或數行優秀的歌詞便能打動數以萬計的聽眾。這句話絕非誇飾。

想要寫出動人心弦的歌詞，就必須運用「擴大視線與拓展構思」中學到的多元思考。尤其是副歌第一句、歌詞最後一句以及歌名等，這些都是需要引人入勝的地方。

一般都會要求「表現手法必須夠出色」，但實際寫作時就是會陷入煩惱深淵。明明初衷想寫意境優美的歌詞，卻因為比喻過於生硬，不知不覺變成意義不明或偏離主題的作品。本書為此將提出解決辦法，只要學會多元思考的方法，從一個關鍵字也能創造出各式各樣的表現手法。

④ 實際創作歌詞

第 5 章將介紹實際寫詞的流程。就算不擅長作詞，在充分理解第 1 ～ 4 章之後再度嘗試創作時，應該會發現「咦！寫作視線和表現手法都跟以前不一樣了，感覺能寫出不錯的歌詞唷」。

其實這是必然的發現，因為各位在閱讀本書之前，尚未建立〈序章 5〉（P.16）介紹的「作詞腦」，只是使用「所知有限的詞彙」寫詞，作品不但千篇一律也顯得生硬呆板，容易變成「形式上的作詞」。所以只要把腦袋打造成適合作詞的狀態，發揮擴大視線與構思的能力，創作足以引起共鳴的故事或動人心弦的表現方式，無論是表現手法或劇情發展都會比過去的作品豐富數倍。作詞能夠掌握聽眾情感，就不至於寫出自我陶醉的故事。

本書是採用先寫「故事大綱」，再修飾斟酌字句，以符合好唱原則，因此也會說明修飾重點、哪裡需要刪減以及如何添加表現手法等寫作技巧。此外，有些課程會利用既有樂曲，讓學生練習如何配合旋律填入字數適當的歌詞。但學習到這個階段，其實已經不需要練習字數控制了。因為過度在意字數，會使注意力無法集中，容易寫出牽強附會的歌詞，反而本末倒置。

⑤ 確認成果

第 6 章將介紹如何「客觀地審視」完成的歌詞，需要確認的事項不勝枚舉，例如聽眾能否被歌詞中的主角或情節打動？能否將個人情感投射到歌詞？歌詞是否流於日記、說明文或報告？是否僅用單一視線描述故事？……等。

此外，活用第 1 ～ 2 章所學的「擴大視線與拓展構思」，也有助於審視自己的作品，提升作品的精緻度。

第一次嚐到挫折的滋味

　　我第一次嘗試作詞是在高一的時候。還記得標題是〈夢想的歸屬〉，很俗氣吧（苦笑）。升上高中沒多久，因為受到小室哲哉的影響，開始對音樂產生濃厚興趣，於是買了一台合成器（synthesizer），一頭栽進作曲與編曲的創作，成天沉浸在音樂世界裡頭。

　　那時心想「譜曲順便填詞應該是最有效率的做法」，所以當初便決定自己作詞。

　　那段日子我一邊玩翻唱樂團，支援各種類型樂團或組合的活動，一邊嘗試作曲。每次寫好歌曲都會請朋友批評指教。

　　努力了一陣子之後，開始獲得周遭朋友的好評，終於組了自己的樂團，然後滿懷著自信將三首創作歌曲寄到音樂版權公司參加比稿。當時我天真以為「要是第一次投稿就雀屏中選，該怎麼辦呀！」（苦笑）。

　　後來我收到一封薄薄的信封，信上寫著「已聆聽您的作品。旋律十分出色，可惜歌詞缺乏原創性，顯得平淡無奇。期盼今後能創作出更加優秀的作品」。這是我從事音樂活動以來的第一個挫折，當時相當沮喪（苦笑）。

第1章

擴大視線

本章將鍛鍊各位的「想像力」，培養「視線擴大」的能力。每節會提出具體的場景，解說視線的焦點，或輔以筆者的示範例子，請各位在閱讀完後務必練習「想像」。

練習時不需要紙筆，所以可善加利用空檔時間、通車時間或洗澡時間，動動腦筋。反覆「閱讀⇒想像⇒閱讀⇒想像」，就能學會自由控制「視線」了。

 利用「客觀的視線」想像

起床的場景

　　首先從「起床」的場景開始練習，分為「自己的視線」和「客觀的視線」。

⊙ [起床……自己的視線]

　　請用「自己的視線」想像起床的瞬間，描述眼睛所看到的事物與其他五感的感受。

┄┄┄┄┄┄┄┄┄┄┄┄┄┄┄┄┄┄┄┄┄┄┄┄┄┄┄┄┄┄┄

Example 　遠處傳來手機的鬧鐘鈴聲，聲音逐漸清晰，於是關掉手機鬧鐘。眼前出現模糊的景象，幾秒後熟悉的天花板清晰可見。打了一個呵欠，掀開被子起床，走向洗手間。面對鏡中自己的睡眼惺忪臉龐。

┄┄┄┄┄┄┄┄┄┄┄┄┄┄┄┄┄┄┄┄┄┄┄┄┄┄┄┄┄┄┄

⊙ [起床……客觀的視線（靈魂出竅）]

　　接下來想像自己靈魂出竅，「以不同的角度客觀描述自己的模樣」。

┄┄┄┄┄┄┄┄┄┄┄┄┄┄┄┄┄┄┄┄┄┄┄┄┄┄┄┄┄┄┄

Example 　看見自己熟睡的模樣。原來我睡著的時候是這個樣子。手機的鬧鐘突然響起，但我沒有立即反應。響了幾聲才從棉被裡伸出手來，關掉手機鬧鐘。明顯就是想再睡一下。從這個角度看房間，才發現衣服四處散落，看來這幾天得好好整理一番。接下來我連續打了幾

個呵欠，掀開棉被懶洋洋地坐起來。不過還是一副半睡半醒的狀態。喂喂，我好像又要躺下去睡回籠覺，沒關係嗎？睡著了嗎？過了2～3分鐘終於起床，搖搖晃晃地走向洗手間。但這次換成盯著鏡子裡的自己。咦，不對，只是在發呆嗎？喂，趕快梳洗準備出門。

資訊的質與量、以及熱度將改變視線範圍

相信各位閱讀完後也會覺得兩種視線的「資訊量與內容」大相逕庭。

因為已經有「熟悉的場景」為大前提，所以從單一「自己的視線」描寫，往往都是「一成不變的早晨」。如此一來不但資訊量少，內容也淡然無味。相對的，「客觀的視線」可以對自己吐槽或表達想法，還可以描寫房間的光景，內容與資訊量顯然豐富許多。

除此之外，兩者的熱度也有天壤之別。「自己的視線」以為自己的動作俐落敏捷（笑），絲毫不覺得自己慵懶散漫，所以整體描述強調「我很努力」的氣氛。但在「客觀的視線」中則是醒時睡眼惺忪，遲遲下不了床，呆坐不動，充斥一股「相當緩慢」的氣氛。整體描述強調「喂，振作點啊！」的感覺。後者是用旁觀視角俯瞰全景。

從這項練習中會發現隨著視線的擴大，描寫對象的資訊量也會大幅增加。因此可以防止「沒東西可寫或內容薄弱貧乏」的問題。本章將利用各種「擴大視線」的例子，延伸出各種觀點。

 ## 想像「換句話說」

階段性的換句話說

　　本節採用與前一節同樣的場景「起床」，並且嘗試更加擴大視線。

　　特別是針對「起床」一詞，下面將階段性深入探討。

⊙ [STEP 1：換句話說]

　　「起床」是指大腦從沉睡中清醒，開始活動的瞬間，所以也可說是「一天的開始」。如果是小睡片刻，或許改說成「重新啟動」也很有趣。只是稍微換個說法，視線是不是就完全改變了呢，而且感覺能寫出不一樣的描寫方式。

↓

⊙ [STEP 2：轉移視線焦點]

　　STEP 1 中形容起床是「大腦從沉睡中清醒」，也可以刻意耍帥說成「沉睡的大腦覺醒了」。

　　這也是「擴大視線」的方法之一，將焦點放在「從沉睡到清醒的瞬間」，而非「正在睡覺的人」。

　　進一步說明就是把視線轉移到「腦」，從「腦清醒了」這個現象延伸而出「覺醒」這個詞彙。

　　擴大視線能夠使「起床」這件事轉換成帥氣的動作。只是單純的起床動作，就有完全不一樣的表現手法。

↓

⊙[STEP 3：深入解讀]

接下來把焦點放在「大腦覺醒」，進一步思考更帥氣的修辭。

從大腦聯想是不是想到大腦神經網絡了呢？如果說睡眠是「阻隔」神經網絡，那麼怎麼做才能擺脫這個狀態讓大腦「起床」呢？

各位應該都知道答案了吧，沒錯，只要「連接網絡」，就能讓大腦「起床」了。

誇飾常見的事物

總結以上「起床」這個現象經由擴大視線後，能**從「覺醒」聯想到「連接腦神經網絡」**，由此看來想得到的詞彙或修辭也愈加出色。

沒想到簡單的起床動作也能有完全不一樣的表現吧。

雖然只是一個起床動作，但藉由轉移視線和進一步思考，便能浮現各種不同風格的修辭。這也是「擴大視線」的效果之一。

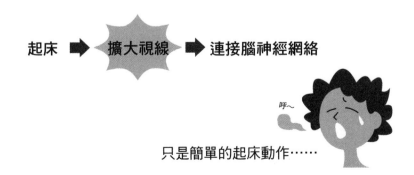

起床 ➡ 擴大視線 ➡ 連接腦神經網絡

呼～

只是簡單的起床動作……

 ## 想像「對方的視線」

「商量戀愛煩惱」的場景

本節以「商量戀愛煩惱」為主題,場景設定是「朋友 C 女找 A 女(我)商量戀愛煩惱」,嘗試從雙方的心境想像畫面。

⊙ [商量戀愛煩惱……當事人 C 女視線]

先以朋友 C 女的視線,想像陷入情網的心情吧。

> **Example** 這是我無法獨自承受的煩惱,我喜歡上了一個人,現在相當不知所措。戀愛方面的煩惱很難對別人啟齒。但若是找 A 女商量,我想我可以暢所欲言。於是我和久違的 A 女見面了,在分享近況之後進入正題。
>
> 「其實我喜歡上 B 男,可是他好像把我當普通朋友……我該怎麼辦呢?」
>
> A 女很認真地聆聽我的煩惱,並且真誠地提供想法和意見。我好高興。俗話說得好「在家靠父母,出外靠朋友」。

⊙ [商量戀愛煩惱……提供意見的 A 女視線]

　接下來從聆聽朋友 C 女煩惱的 A 女（我）視線。

Example　我收到朋友 C 女捎來問候訊息，她問我「好久不見，要不要見個面？」，剛好我也想跟 C 女分享近況，所以答應了。我和久違的 C 女在咖啡廳見面聊天，C 女向我坦白「她喜歡上 B 男」。我心想：「果然是這麼一回事」。因為 C 女很少約我，這次突然找我，應該是有事情商量。原來是戀愛煩惱啊，聽來 B 男只把 C 女當做朋友對待……這樣的話，只能積極接近對方了。若不讓 B 男知道 C 女的心意，他永遠不會把 C 女視為戀愛對象。C 女認真地聆聽我的意見。C 女加油。

避免只從自己的視角

　剛開始作詞很容易從「自己的視線」描寫萬物吧。這種時候只要轉換成對方的立場，想像力一口氣就能豐富許多。

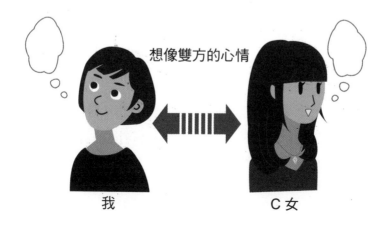

想像雙方的心情

我　　　　　　　C 女

 改變視線「方向」擴大想像空間

商量戀愛煩惱之「吃驚版」

　　本節嘗試擴大「商量戀愛煩惱」的場景。上一節是「Ａ女（我）認真聆聽Ｃ女的煩惱，也表達了意見」，整體呈現「為對方加油打氣」的氣氛。接下來是改變「Ａ女（我）」的視線方向，請看下面範例。

▸ [商量戀愛煩惱⋯⋯提供意見的Ａ女（我）視線]

　　朋友Ｃ女找Ａ女（我）商量戀愛煩惱，聽完後Ａ女（我）卻大吃一驚。

Example　我收到朋友Ｃ女捎來問候訊息，她問我「好久不見，要不要見個面？」，雖然覺得很意外，不過我也想和Ｃ女分享近況，於是答應了。我和久違的Ｃ女在咖啡廳見面聊天，突然間Ｃ女向我坦白「她喜歡上Ｂ男」。

　　瞬間腦袋陷入一片空白，心想「咦⋯⋯喜歡Ｂ男？」，以至於一時之間聽不見Ｃ女還說了什麼。我以為只是玩笑話，但從Ｃ女認真神情來看不像是開玩笑。這種情況下我怎麼能告訴Ｃ女，「其實我從以前就喜歡Ｂ男了？」，為什麼Ｃ女會喜歡上Ｂ男呢？但是質問Ｃ女既無法改變事實，也毫無意義。接下來我只聽到Ｃ女說「Ｂ男只把我當朋友⋯⋯」。聽到這句話之後，我

才稍微安心。我變成名副其實的討人厭的傢伙了。

結果 C 女變成我的情敵。到現在 C 女還會找我商量，我違背自己的意思對她說「那就要更加積極才行呀！」真對不起 C 女。

改變視線，增加變化

即使是相同的場景，只要改變角色的心態，故事情節就有天壤之別。這也是「擴大視線」的其中一例。

把自己的視線從認真聆聽，改成「大驚失色」，故事便能面目一新。像這樣改變視線，不論是自己或對方的想法與感受，可描寫的素材是不是增加了呢。

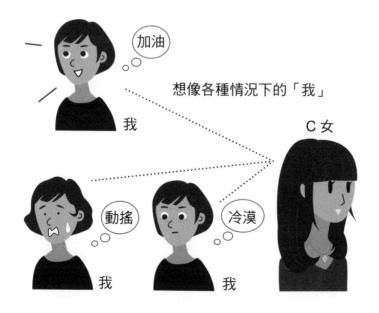

 ## 「擴大」自己的視線並發揮想像

「夜景」的場景

前一節介紹改變視線的例子，本節將以夜景來練習。實際歌詞中也經常出現「夜景」的場景。請各位盡可能發揮想像。

⊙ [獨自欣賞夜景……自己的視線]

以自己的視線，想像獨自欣賞夜景的情況。

..

Example 啊，好美的夜景。雖然天氣有點冷，但獨自一人欣賞夜景，心情卻意外平靜，身心靈感到煥然一新。這裡也有情侶檔，想必正沉浸在浪漫的氣氛中。真好，但羨慕歸羨慕，我還是一個人細細玩賞夜景吧。

..

上述是以自己的視線，直率地描述夜景的例子。接下來嘗試擴大視線。首先一定要抱持「還有值得描寫」的想法。這樣視線或構思才能逐漸擴張。

⊙ [獨自欣賞夜景……擴大自己的視線]

開發自己的視線方向，並且盡可能發揮想像。

..

Example 這個公園的夜景很美。我從以前就很喜歡這裡。即使這座公園既不現代化也沒有名氣，但我就是喜

歡這裡的氣氛，每次來到這裡心情總能平靜下來，身心靈感到煥然一新。抬頭仰望天空，無數星星在夜空中閃耀著美麗的光芒。儘管天氣有點冷，但還是捨不得移開視線。這裡也有情侶檔，不知道交往多久了呢，兩人看起來有點羞澀。真好。我該不會成了電燈泡吧？不過，讓我再細細欣賞一下這裡的夜景吧。對不起唷。

重點在於擁有多方向的洞察力

擴大視線之後，便會發現可描繪的素材愈來愈多了。

如上述範例，更進一步描寫公園的一景一物，或想像情侶的關係，或感受到「自己可能變成別人的電燈泡」……。只是改變自己的視線方向，就能增加畫面的豐富度。這點也關係到最終能否是高品質的作品。

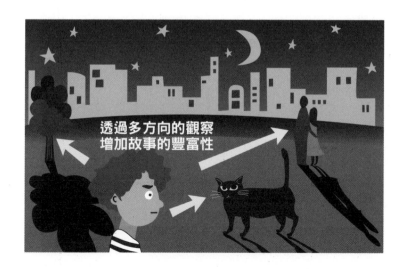

透過多方向的觀察增加故事的豐富性





 想像「分支」的視線

「無數繁星」的場景

　　夜晚的風景除了夜景，也經常出現「星星」吧，因此本節將以「無數繁星」做為說明範例。相信各位在創作時也常用星星一詞。那麼，請仰望天上的無數繁星，想像時請注意視線的「箭頭」朝向哪個方向。

⊙ [夜空繁星熠熠……自己的視線]

　　首先是從「自己的視線」所想像的故事。

Example 我不禁嘆了一口氣，無意識地仰望天空。眼底這幕平時不曾留意的天空正閃爍著璀璨亮光。定睛一看原來天上有這麼多星星，有大有小，亮度也不盡相同。看著夜空中閃耀的星星，儘管煩惱並未完全消失，但或許真是非常微不足道的小事，這麼一想心情也隨之放鬆了。那晚，我打算以後回家路上，都要抬頭看看這片夜空。

⊙ [夜空繁星熠熠……擴大自己的視線]

　　接下來擴大視線再想像看看，又會是什麼樣的故事呢？

Example 我今天犯了過錯。雖然大家都笑著對我說「別

在意」，但我還是覺得對不起大家。我不禁嘆了一口氣，無意識地仰望天空。眼底這幕平時不曾留意的天空正閃爍著璀璨亮光。沒想到東京居然看得到這麼多星星。

我的家鄉是一個純樸小鎮。故鄉的天空沒有任何遮蔽物，星空環繞小鎮是常見的景色。來到東京之後，每當仰望星空都會回憶起過去種種，不禁念起支持自己來東京打拼的家人與朋友們。滿天繁星好似一張張親朋好友的臉龐，使我心中自然湧起一股力量。

我是應該反省自己的錯誤。所以從明天起必須更加認真。繁星似乎帶給我力量。謝謝東京的夜空和星星們。

想像視線方向有多個箭頭

在腦海中為視線標上箭頭，下圖中的視線是朝向天空，但思緒立刻又回到煩惱上。不過視線隨即又從天空延伸到家鄉與重要的親朋好友。「擴大視線」是打造浪漫故事不可或缺的因素。

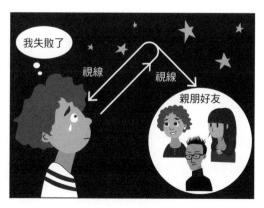

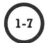 ## 運用「聚焦與放大」豐富想像力

「星星」的場景

　　描寫「星星」的手法五花八門，本節將鎖定「一顆星星」。

⊙[夜空中閃耀的星星……自己的視線]
　　首先是從「自己的視線」所想像的故事。

> **Example**　我不禁嘆了一口氣，無意識地仰望天空。眼前這片美麗的夜空中有無數的星星，其中一顆特別燦爛奪目。那是什麼星呢？那顆尊貴遙不可及的星星，在眾多星星當中，散發超乎眾星的自信與存在感。我是一個既沒自信也沒專長的平凡人。但我好像受到那顆星星的影響，深感自己也可以慢慢的像那顆星星一樣變成充滿自信的人。

⊙[夜空中閃耀的星星……自己的視線]
　　接下來是「聚焦」星星。先聚焦再放大，情節也會變得更為豐富。

> **Example**　我不禁嘆了一口氣，無意識地仰望天空。眼前這片美麗的夜空中有無數的星星，其中一顆特別燦爛

奪目。那是什麼星呢？於是我急忙掏出手機上網檢索，所有資料都顯示是「北極星」。以前我只聽過名稱，原來那顆星星就是北極星。尊貴遙不可及的北極星在眾多星星當中，散發超乎眾星的自信與存在感。北極星啊，懇求你傾聽我的煩惱。我是一個既沒自信也沒專長的平凡人，更別說像你那般的尊貴或存在感。我什麼時候才能擁有自信？北極星啊，北極星，分一點你的光芒給我吧。

平行視線

後者範例鎖定了「北極星」，利用先聚焦再放大到自己平視的範圍，接著將北極星擬人化，對北極星喊話。縮短與北極星的距離，進而產生親切感。簡言之，就是將星星與自己並排在一起。運用聚焦再放大就能將想像力發揮到淋漓盡致。

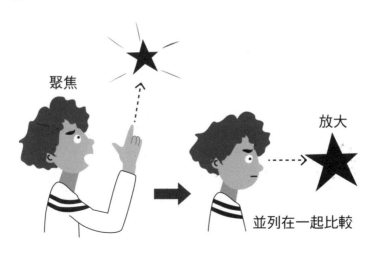

1-8 運用「反轉」視線

擬人化的北極星

　　前一節介紹了北極星放在「平視層」，便能發展出如同和朋友聊天的情境。本節將進一步推展劇情。

⊙[夜空中閃耀的星星……反轉視線]

　　以下範例將嘗試反轉視線，從「北極星的視線」想像故事發展。

．．

Example　我是北極星，一顆幾乎不會移動的星星，大家都叫我「不動之星」。很多人把我看得太偉大，反倒令我感到慚愧不已。

　　咦，好像有個男孩在看我？他還好嗎？莫非想變得跟我一樣有自信？我雖然不太移動，但還是有不安或迷惘的時候。不過他好像受到我的鼓舞決定繼續努力看看，若是這樣的話就太好了。如果我的光芒或存在能帶來幫助，我想我很樂意肩負起「不動之星」的美名。

．．

　　本節不但將北極星擬人化，而且反轉成北極星的視線，進一步發展前一節的「平行視線」手法。或許望向「繁星」的視線很難使用擬人化，但經由「擴大視線」的手法就有可能延伸出「從星星的視線」描述故事。

「擴大視線」的重點

　　本章介紹了幾種「擴大視線」的方法，相信各位都已經大致掌握技巧了。以下整理出所有視線的運用手法，每種手法都著重「視線的移動」。換句話說，創作時必須洞察視線範圍內看見了什麼？是否能看見更多？盡可能朝「多方向」延展想像，而非「單一方向」描寫。

●改變視線方向
●轉移視線
●視線分支
●聚焦與放大視線
●反轉視線

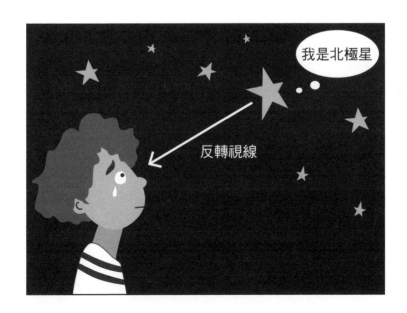

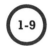 **「想像」無形之物**

尋找「無形之物」

　　只要改變視線，就有可能發現「無形之物」或「不存在於眼前的東西」。本節將以「萬里無雲的晴空」為例，利用聯想描述不在眼前的事物。

⊙ [萬里無雲的晴空……運用觸景生情]

　　從「自己的視線」出發，透過似曾相識的景物，讓視線跳脫出眼前的畫面。以下為示範例。

> **Example**　今天是令人心情舒暢的晴天。彷彿昨日沒有遭遇颱風侵襲一般。仰望天空，萬里無雲。這番景色難得一見，我決定走到附近的河岸散步。河堤上人煙稀少，於是我躺了下來，好久沒有躺在河堤上看天空了。天空如此遼闊，將我緊緊地包覆。
>
> 　　猶記離鄉背井初來乍到的日子，每天都過得非常辛苦，內心寂寞不安。那時因為想家，所以時常眺望天空。有人說「全天下的人都在同一片天空底下」，也有人說「天空是相連的」，但當時的我卻不這麼認為。
>
> 　　那陣子我看到的天空總是有一條明顯的「界線」。這條界線卻提醒著我「事到如今已經無法回故鄉重新開始了」，甚至到了「不准回故鄉」的地步，或許這只是我固執地認為「一定要衣錦還鄉不可」，所以才會出現

這條無形的界線吧。

　　但是累積了各種經驗後，我已逐漸成長。現在已經看不到那條界線了。明天也要繼續努力。

從空無一物發揮聯想

　　本節範例是從自己的視線仰望「萬里無雲的晴空」，藉由「擴大視線」手法，回想自己與故鄉的種種過往，在空無一物的天空中發現「界線」。然後描寫過去仰望天空時，這條界線如何帶給自己壓力，但就在有所成長以後，界線也隨之消失，終於能笑談過往。藉由觸景生情聯想到不在眼前的事物，便能培養從無形之物發現故事的能力。

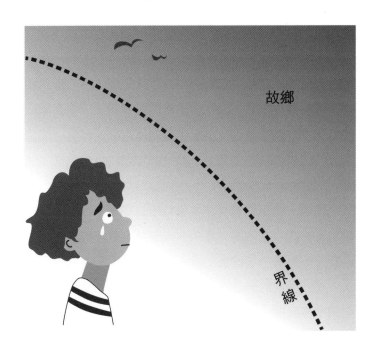

故鄉

界線

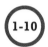

善用「變焦」描寫生動的一景一物

視線交錯變換

接下來將介紹視線「拉近」與「拉遠」。希望各位善用這兩種方法，學會掌握視線在自己與對象之間變換的感覺。本節將以「來到約定地點與初次約會的對象見面」為範例。

⊙ [來到約定地點與初次約會對象見面……從自己的視線先縮小與放大，再拉近與拉遠]

各位會選擇在哪裡等人呢？視線該注意的地方很多，像是對方的氣質或輪廓、配件、穿著打扮等，請各位充分地發揮想像力。

Example 我現在站在澀谷車站的忠犬八公前。雖然約在這裡碰面很老套，但我們還是約這裡見面。這是第一次的約會，我緊張到提前三十分鐘就到約定地點。忠犬八公的四周全都是情侶，以前就想和她約這裡見面了，今天終於如願以償。

這時，遠遠地看見她笑著揮手走過來，比約定時間早了十分鐘。在洶湧人潮中，只有她看起來閃閃發光。或許是因為第一次約會的關係，特別盤髮的她和平常不太一樣。胸前的飾品精巧可愛，擦了唇蜜的雙唇，叫人心頭小鹿亂撞。聊過才發現我們都提早到約定地點。「原

來我們都一樣！」說完便相視而笑，這一刻緊張的情緒瞬間放鬆了。看見妳瞳孔深處的笑顏，我也覺得很幸福。

視線交替

本節範例有幾項重點，首先故事一開始描寫的是約定地點的四周人事物，而不是馬上聚焦在女主角身上。接著是把視線轉移到內心。等到女主角現身之後，先是描述整體形象，再拉近視線，鎖定頭髮、嘴唇與上半身配件，然後「貼近」到女主角的眼眸。最後一口氣拉遠，以幸福洋溢的告白畫下句點。

只要善用「視線交替」手法，便能徹底網羅所有值得描述的事物。

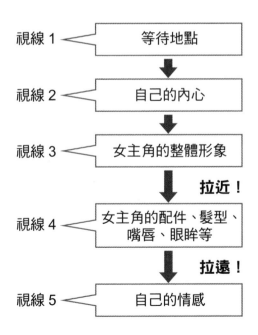

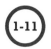

想像「見樹又見林」

靈活運用視線

俗話說「見樹不見林」是指「拘泥小節，忽略大局」。

但是，如果想看見樹木「又看見森林」，就得運用「擴大視線」，這就是作詞的根本。請見以下範例說明。

⊙ [樹木……視線的擴大、縮小、拉近、拉遠]

以一棵樹為題材，運用各種視線手法發揮想像。

Example 拉近視線觀察樹木局部，可發現「樹枝」和「樹葉」。枝枒和葉片上或許還有「鳥類」與「昆蟲」。

稍微拉遠視線，映入眼簾的是「完整的樹木」，應該可以獲得「樹木的高度」與「樹葉連結樹枝的方式」等資訊。

接下來視線拉得更遠，或許看得到「森林」。試著想像看看這是什麼樣子的森林，很多樹木的森林？或有可能變成遊戲場的森林？還是氣氛陰森的森林？

如果只有一棵樹，當拉遠視線時看到的或許不是「森林」，而是「原野」或「河堤」。拉得更遠或許可以看到「城鎮」，就是我們居住的城鎮。

一沙一世界

　　學會運用各種視線手法，從一棵樹就能聯想到各種事物，如本節範例的「枝枒」、「葉片」、「鳥類」、「昆蟲」、「高度」、「樹葉連結樹枝的方式」、「森林」、「遊戲場」、「陰森」、「原野」、「河堤」與「城鎮」等等。此外，視線的方向可以自由移動，先從城鎮再聚焦至樹木也可行。如同一沙一世界，一個關鍵字就有可能聯想到無限的事物。

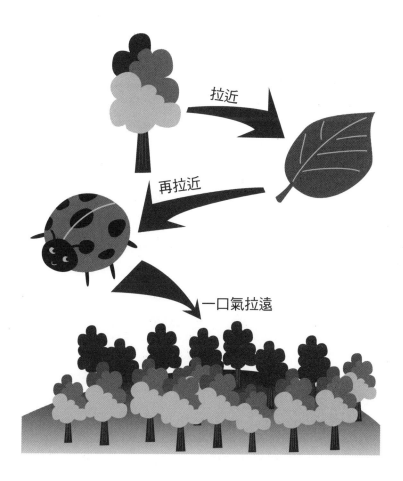

拉近

再拉近

一口氣拉遠

描繪時間流逝①

間接描寫時間

　　多數人在傳達一件事情時，應該都會交代時間吧。一般會用「從那之後過了幾小時」，或是「幾天之後」等具體時間描述事情的先後順序。

　　但是，作詞與其照實書寫，倒不如「擴大視線」來描寫，歌詞將更為動人。

　　本節將示範如何描寫時間流逝、以及如何將時間變化加入故事情節。

⊙ [走進咖啡廳後的時間經過]

　　想像自己在一家咖啡廳，在店員的引導下入座後，服務生送來飲料。時間逐漸流逝，在此度過了三十分鐘、一小時直到兩小時。一般描述時間經過時都會利用「時鐘」或「夕陽」等代表時間的要素。但本範例刻意避開所有時間或時序詞彙，以「視線」詮釋時間經過。以下是已經有歌詞感覺的例子。

Example 1

一直凝視

玻璃杯上的水珠

我的一天即將結束

Example 1 的視線放在裝了水的玻璃杯，透過杯壁上的凝結水珠，以帶有感傷口吻暗示時間的流逝。

描述身邊的各種現象

咖啡廳裡還有許多物品可用來描述時間流逝。以下舉出三個例子。

..

Example 2

杯墊也在哭泣

難道是被我的悲傷

傳染了嗎？

Example 3

濡溼的杯墊

代替我

流淚了呢

Example 4

變淡的冰咖啡和

我那沖不淡的嘆息（或悲傷）

..

「Example 2」和「Example 3」的焦點都放在杯墊，畫面呈現水滴沿杯壁流下，滴落在杯墊上逐漸濡溼的模樣。「Example 3」融入更多情感，將杯子擬人化。「Example 4」則是透過冰塊融化變淡來暗示時間流逝。透過這些例子，各位應該能了解到只要善於觀察身邊的景物，就能使表現手法更加豐富。

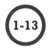 **描繪時間流逝②**

拉遠視線，注意室內情況

　　接下來是練習如何「拉遠」視線。想像自己就是坐在咖啡廳裡的主角。以下介紹筆者想像的幾個場景。

Scene 1

　　假設我一直坐在咖啡廳裡。把視線拉遠後，其他客人映入眼簾。從我的視線發現「咦？剛剛坐在那裡的客人不見了」或是「那個位置已經換人坐了」，這些發現也間接說明了待在咖啡廳已經過了一段時間。

Scene 2

　　「剛剛只有幾組客人，空蕩蕩的咖啡廳裡不知何時高朋滿座」也是說明時間流逝。還有「咖啡廳即將打烊，只剩下我一個人」這種明顯易懂的表現手法。

描述的對象不限於客人！

　　剛剛是練習拉遠視線，接著讓視線在店內四處游移。

Scene 3

　　前一節〈1-12〉雖然並未使用「夕陽」描述時間流

逝，但是太陽的方位的確是表達時間的簡單方法。例如
「方才窗外還炫目刺眼，不知何時傍晚悄然經過，現在
天色已完全暗了下來」。

　　如果進一步把視線轉移到咖啡廳內的燈光又會有什
麼樣的描述呢？基本上白天和夜晚的室內燈光氣氛是不
太一樣的感覺。如果改寫成「方才咖啡廳裡的照明主要
是窗外的自然光，不知何時天色已完全暗了下來，店裡
的燈也亮了好幾盞」，不僅傳達出時間流逝，聽眾也能
想像咖啡廳內的情境。

Scene 4

　　出乎意料地，像「咦！計時服務生換人了」這樣的
視線很少人注意到。這種表現手法既生動又有趣。基本
上計時人員多採用排班制，分成上午到傍晚和傍晚到打
烊兩個時段。如果觀察能力可細膩到連服務生都一併關
注的話，就表示「擴大視線」已經鍛鍊到了一定程度。

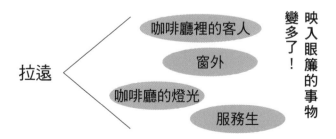

拉遠 — 咖啡廳裡的客人 / 窗外 / 咖啡廳的燈光 / 服務生 — 映入眼簾的事物變多了！

1-14 描繪時間流逝③

描寫時間流逝的各種事物

　　經過前兩節的練習，相信各位已經大致了解如何運用視線，表現時間流逝了。本節將延續前兩節，利用生活上的事物，進一步說明其他表現手法。以下幾個例子，提供各位參考。

Example

「冒出水滴的玻璃杯」

「濡溼的杯墊」

「變淡的咖啡」

「冷掉的咖啡」

「溼透的Ｔ恤」

「晾乾的衣服」

「變暗的窗外」

「空無一人的店面」

「積了厚厚一層的雪」

「想不起來的密碼」

「沒了水的加溼器」

用於描寫人生際遇

時間流逝有長有短，接下來將說明哪些事物適合用來表現長時間。其實這類事物俯拾即是。

..

Example

「褪色的照片」

「生鏽的腳踏車」

「鞋底嚴重磨損的球鞋」

「變長的髮絲」

「沒有回覆的電子郵件」

「捨不得刪（手機裡）前男友或前女友的
　電子信箱與電話號碼」

「母親變駝的背」

「父親變白的頭髮」

..

由此會發現，許多事物都能用來表示或暗示時間的流逝。不妨從日常生活中尋找，或許會有「啊，這個……或許不錯唷！」等意外發現。平常多觀察記錄，當「不確定用什麼方法表現較好」時，就能在腦海比對，獲得「咦！用那個來暗示好像不賴」或「試試看用那個來暗示好了」等收穫，如此一來表現手法的深度與幅度也會大幅升級。

從「小巷理論」提升歌詞品質

不管是筆者在作詞時，或教導學生作詞時，都會特別留心一件事。那就是「小巷理論」。

實際上並不存在這個理論，這是筆者「為了擴大視線摸索出的一套練習方法與思考方式」。

大多數人都會選擇走大馬路或熟悉的路線到目的地，換句話說，應該很少刻意走巷弄吧？

但只要踏進巷弄，就有機會發現「咦？居然有這條捷徑」、「這裡還有這種店啊？」。當然有可能毫無斬獲，但也會得出「這條巷弄是一條平凡無奇的通道」等情報。

這就是「小巷理論」。時常走在人來人往的大馬路上，創作出來的歌詞往往千篇一律，或與他人作品的相似度很高。本書第 1 章就是為了幫助各位找到屬於自己的小巷而書寫，請務必實際運用擴大、反轉、聚焦、拉近與拉遠等各種表現手法。

另一項重點是，所有人描繪的對象都是「街道」。若把「街道」替換成作詞，就是指「主題」，更具體地說，對於職業作詞人而言是「委託內容」。如何創作獨特的作品卻又不偏離主題，正是小巷理論的終極目的。

第2章

拓展構思

本書序章 3（**P.12**）提及的作詞兩大重
點，即是第 1 章〈擴大視線〉、以及本
章的「拓展構思」。本章將接續第 1 章，
持續鍛鍊各位的「想像力」。
練習時和「擴大視線」一樣不需要紙筆，
所以請盡可能隨時隨地發揮想像，鍛鍊
「構思」的能力。

 運用聯想鍛鍊想像

從關鍵字不斷聯想到其他事物

聽到「蘋果」一詞，各位腦海中會浮現什麼呢？本節將以「蘋果」為起點進行一連串聯想。

希望各位透過本節練習，都能實際了解到如何運用不同的思考角度，從一個關鍵字的關聯性、觀感性或象徵性，不斷延伸出新的詞彙。

⊙ [蘋果的聯想練習 1]

從「蘋果」一詞能聯想到哪些事物呢？

..

Example 1 蘋果→水果→鳳梨→南國→度假

..

Example 1 從水果類聯想到度假。蘋果並不符合熱帶地區的形象，不過有些高級飯店的水果籃會放入蘋果，因此兩者的距離不算太遠。

⊙ [蘋果的聯想練習 2]

換個思考角度，從「蘋果」一詞還能聯想到哪些事物呢？

Example 2 蘋果→紅色→血液→流動→河川→亞馬遜→線上購物

意外地從蘋果居然能聯想到「線上購物」（笑）。雖然蘋果跟線上購物毫無關係，不過各位是否已經察覺到，其實想像力是可透過不斷聯想無限擴張。

貼近關鍵字意象的聯想方法

接下來為聯想練習設定條件。

⊙[蘋果的聯想練習3]

這次同樣是從「蘋果」一詞聯想其他事物，但聯想的結果必須接近「蘋果」。

Example 3 蘋果→紅色→血液→流動→河川→亞馬遜→生命泉源→亞當與夏娃

筆者在「亞馬遜」之後盡量聯想與蘋果相近的事物，所以想到像亞馬遜河這種巨大的河川，是代表「生命泉源」。然後生命泉源應該會聯想到舊約聖經中最初的人類「亞當與夏娃」。至於兩人吃的「禁忌果實」，雖然諸說紛紜，但最有名的推論是「蘋果」。各位覺得如何呢？這一連串聯想是不是很流暢呢。

 衍生印象的訓練①

控制聯想

　　藉由前一節的聯想練習，相信各位都已經能夠從一個關鍵字延伸到其他事物了。

　　這種方法是只用第一個想到的詞彙來發想歌詞，便能創造出原本意想不到的表現手法，進而擴展歌詞的深度。

　　從前一節的聯想練習可知，「蘋果」一詞除了可以聯想出毫無關係的「線上購物」之外，也能盡量貼近「蘋果」的意象，聯想到「亞當與夏娃」。

　　因此，本節將進一步規範聯想的方式，確保聯想到的詞彙適合用於作詞。

⊙ [關鍵字的聯想練習 1……貼近蘋果的意象]

　　同樣是從「蘋果」一詞聯想到其他事物，但最後的詞彙必須與「蘋果」有關聯性。

Example　蘋果→牛頓→引力→地球→綠色、圓形

　　上例最後的「綠色」與「圓形」，是不是會聯想到「青蘋果」呢，此外「圓形」也能聯想到「圓形的蘋果」。

⊙ [關鍵字的聯想練習 2……遠離蘋果的意象，連接其他事物]

接下來稍微提高難度，最後聯想到的詞彙必須刻意偏離蘋果的意象。

Example 蘋果→牛頓→引力→地球→和平→祈禱→教堂

由上面例子可知，雖然「蘋果」和「教堂」缺乏直接關係，但發揮聯想力就有可能讓兩者產生連結。

試想能否假設「教堂的彩繪玻璃上有蘋果圖案」呢？答案顯然是可以，因為教堂和「亞當與夏娃」有關，彩繪玻璃上的確有可能出現蘋果。

此外，筆者查詢一些資料後才發現土耳其有一座教堂就叫做「蘋果教堂」（位於卡帕多奇亞地區的洞穴教堂，因入口處有棵蘋果樹而得名）。

藉由聯想與查詢資料，鍛鍊發想力

雖然「蘋果教堂」是經查詢偶然得知的訊息，但即使最後聯想到毫不相干的事物，還是有可能找出兩者之間的某種關聯。除了發揮邏輯思考之外，必要時查詢資料也是鍛鍊發想力的方法之一。

2-3 衍生印象的練習②

從一個詞彙衍生出許多詞彙

從關鍵字的意象聯想其他詞彙也是非常有效的練習方式。藉由「增加詞彙選項」，讓歌詞的表現手法更加豐富。請看以下三個例子。

⊙ [①太陽的意象]

從「太陽」給人的印象聯想其他詞彙，不限詞類，抽象概念也無妨。

Example　炎熱／燃燒／灼熱／紅色／鮮紅／熱情／巨大／火焰／能量／不滅／無敵／永遠／熊熊燃燒／刺眼／搖搖晃晃／融化／焦掉／升起／下山／日出／誕生／日冕／崇拜／伽利略……等

⊙ [②畢業的意象]

同①的方式，從「畢業」給人的印象聯想其他詞彙。

Example　學校／離別／櫻花／典禮／三月（日本的畢業季）／旅行／證書／文集[譯注1]／恩師／好友／朋友／夥伴／兒童／成人／第二顆鈕扣[譯注2]／青春／社會人士／開始／啟程／不安／後悔／道路／人生／笑容／眼淚

譯注　1 日本學校會集結畢業生的在校回憶或未來抱負文章，做為畢業紀念。
　　　 2 日本學生有向心儀對象要制服外套第二顆鈕扣做為畢業紀念的風俗。

／感謝／未來／希望……等

▸ [③雨的意象]

同①的方式，從「雨」給人的印象聯想其他詞彙。

Example 冰冷／憂鬱／雨傘／兩人共撐一把傘／淋溼
／溼透／淡藍色／離別／眼淚／梅雨／六月／黃梅雨／
氣味／避雨／稀稀落落／綿綿細雨／滴滴答答／嘩啦啦
／放晴／陰天／突然／聲響／恩惠……等

促進作詞順利

類似例子不勝枚舉，建議各位可以設定各種不同的關鍵字，幫助自己開發聯想力，盡可能衍生出大量詞彙。這種練習能夠培養大腦自由運用聯想力。甚至實際作詞時也比較不容易詞窮，故事創作更加得心應手。

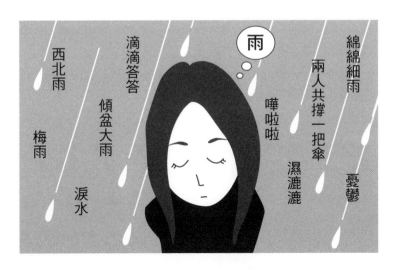

2-4 利用同音義不同字改變歌曲印象

詞彙替換

　　日語的文字系統基本上是由「平假名」、「片假名」、「漢字」組成，這點對於作詞來說相當有利。怎麼說呢？因為經由不同的文字組合方式，也會使歌詞的印象跟著改變。那麼，請看下面的例子，各位接收到了什麼樣的印象呢？

⊙[我（僕）]

　　我（僕）還有其他書寫方式，請替換看看。同樣地，也一併思考「我等（僕ら）」、「我們（僕たち）」的情形。

Example1　我（ぼく／ボク）

Example2　我等（ぼくら／僕等／ボクら）

Example3　我們（ぼくたち／僕達／ボク達）

⊙[愛你／妳（愛してる）]

　　愛你／妳（愛してる）還有以下書寫方式，請替換看看。使用類似的表現也可以。

Example　　愛你／妳（あいしてる／愛してる／愛シテル／アイしてる／アイシテル）

各位覺得如何呢？只是替換成別種書寫方式，歌詞印象是不是完全不同了呢？

短句的替換方式

接下來是替換短句（phrase，或稱樂句）的書寫方式。

▶ [我喜歡你／妳（僕は君が好き）]

我喜歡你／妳（僕は君が好き）還有其他書寫方式，請替換看看。

Example

「僕は君が好き」　　　「ボクはキミが好き」

「僕は君がスキ」　　　「ボクはキミがスキ」

「僕はキミが好き」　　　「ボクは君が好き」

「僕はキミがスキ」　　　「ボクは君がスキ」

「ぼくは君が好き」　　　「ぼくはキミがすき」

「ぼくは君がスキ」　　　「ボクハキミガスキ」

「ぼくはキミが好き」

「ぼくはキミがスキ」

是不是透過平假名、片假名、漢字的組合，就能創造出有趣的變化或效果了呢。寫句子時，請務必嘗試看看不同的書寫組合方式。^{譯注}

譯注　對於日本人而言，漢字給人的印象是容易推測意思，卻較為嚴肅，不易閱讀與親近；平假名容易閱讀與親近，使用過多卻會顯得幼稚；片假名多半用於書寫外來語，代表新潮、時髦、帥氣，使用過多卻予人不易了解，難以記憶的印象。

假設性自問自答①

創作的基本是假設？

　　相信各位都曾經想過「如果……」、「假設……」、「倘若……」等假設性的問題，像是想起過往的錯誤或方才的紕漏，就會令人不禁在腦中編造截然不同的結果，或唉聲嘆氣。日常生活中充斥了「覆水難收」的經驗。

　　但是這種「憑藉想像的自問自答」，對於學習作詞卻能發揮驚人的效果。

　　幾乎所有的職業作詞人都能立刻在腦中思考假設性的問題，並發揮想像力。所以某種意思上，假設性思考或許可說是「創作的基本法則」。

　　許多電視劇劇本也都是運用假設性思考，推展劇情。例如「這個人該不會就是犯人吧？」、「這兩人該不會是一出生就失散的親兄弟吧？」等等。

實際練習

　　接下來請各位實際練習「假設性自問自答」。

▸ [關於朋友的假設問題]

　　假設在澀谷街頭居然看到老家朋友，會有哪些可能性呢？

1　偶遇來澀谷玩的老家朋友

2　老家朋友也想來東京生活，剛好看到他在找房子

3　只是長得很像老家朋友的陌生人，並非本人

4　其實是老家朋友的雙胞胎兄弟

5　因為自己厭倦了都市生活，思鄉心切之下，眼前才會
　出現老家朋友的幻影

　　或許前四個例子都能想像得到，但最後的第五個例子應
該就不容易了吧。

　　只要懂得運用「假設問題」來拓展構思，腦袋就會浮現
「肉眼看不見的事物」。

　　如果能將「因為思鄉心切，想暫時逃離現實，所以才會
出現幻覺」的心情描寫得維妙維肖，是不是相當優美動人呢？

2-6　假設性自問自答②

思考從未想過的事物

　　本節將接續前一節說明，利用「假設性自問自答」鍛鍊想像力。

⊙[關於女朋友的假設問題]

　　假設在澀谷看到女朋友和年長男性走在一起，會有哪些可能性呢？

..

Example

1　雖然不願相信，但是目睹了女朋友腳踏兩條船的現場

2　對方只是長得像女朋友，並不是女朋友本人

3　年長男性是女朋友的哥哥

4　年長男性是女朋友打工地方的前輩，偶然看到他們下班後一起走到車站

5　年長男性是女朋友的父親，因為擔心女兒在東京生活的情況，所以上京探親

6　因為人潮擁擠，所以看起來好像肩並肩走在一起，其實年長男性只是朝同一個方向前進的陌生人

..

天馬行空的想法

　　動漫或連續劇經常可見上述的情境，所以比較容易想像。接下來嘗試更加荒唐的情境吧。

⊙ [關於澀谷的假設問題]

　　假設來到平時都很熱鬧的澀谷卻發現街頭空無一人，各位會怎麼解釋眼下的情境呢？雖然現實生活中幾乎「不可能」發生，不過這也是假設問題的練習，任何天馬行空的想像都是有趣的答案。

Example

1　只是一場夢
2　原來是大規模製片公司正在拍攝無人的澀谷街頭所有人都在前往澀谷的途中被攔截下來，只有自己迷迷糊糊地走了進去
3　恰好就在早上的某一瞬間，我的視線範圍內沒有任何一個人
4　所有人都被外星人抓走了
5　國家的某單位在澀谷進行實驗，我在毫不知情之下成為實驗對象，目的是測試人類在不正常的情況下會有什麼樣的反應或行動
6　大規模的整人節目

　　這題沒有正確答案，但重要的是能否從一個情境發想出幾種可能，創造多采多姿的故事。順帶一提，成為職業作詞人的關鍵在於，從業主給予的關鍵字或主題能否一次創作多種版本的故事。

第
2
章

拓展構思

67

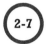 **假設性自問自答③**

時間或櫥窗假人都是主題素材

　　利用周遭的事物也能鍛鍊「假設問題」。請各位盡情發揮天馬行空的想像力。

⊙[假設一天有三十個小時]

　　若一天的時間變長的話，會有哪些反應或變化呢？

...

Example

☐ 可能會因為生理時鐘被打亂，而陷入恐慌

☐ 時鐘的盤面變得不易判讀

☐ 說到底只有工時會變長

☐ 「反正有的是時間」，結果工作量變大

☐ 睡眠時間增加

☐ 和家人朋友相處的時間增加

☐ 時間過得很慢，遇上痛苦的事情變得益發痛苦

☐ 回憶增加

☐ 已經無法「期待明天來臨」，因為「等待的時間令人
　 覺得漫長又煎熬」

...

⊙[假設櫥窗假人沒穿衣服]

　　現實生活中也可能發生，但請各位發揮想像力。

Example

- □ 打烊後店員正在更換櫥窗假人身上的服裝，衣服才剛被脫下來還沒換上新衣服
- □ 店員忘記給櫥窗假人穿衣服
- □ 櫥窗假人穿著肉色的服裝，乍看之下像是沒穿衣服
- □ 這款櫥窗假人是裝飾品，出廠時就是不穿衣服
- □ 那家店的設計概念是「解放自我」

「拓展構思」的樂趣

　　相信各位的腦袋都變得很靈活了。即便設定的主題相同，但想像的情節不同，故事風格也會千差萬別。本章目的在於培養各位的創造力，不管是絕望悲傷的故事，或奇幻驚奇的故事，還是接受度廣泛的故事，任何主題或風格都能揮灑自如。這正是「拓展構思」的樂趣所在。

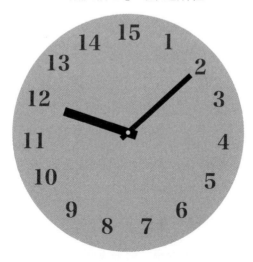

 ## 從「異狀」發揮想像力

在日常生活中加入各種「想像」

　　如果身邊的人出現和平常不一樣的行為舉止時，自然會擔心對方，想像對方發生了什麼事情吧。本節將設定各種情境，請各位想像一下背後的原因。

▸[約會時對方的神情舉止奇怪]
　　請列舉出各種可能的理由。

．．

Example

□ 身體不適

□ 憋尿

□ 受到某事件的打擊而茫然若失

□ 估計什麼時候開口提分手

□ 擔心晾在外面的衣服

□ 忘記錄想看的節目而懊悔不已

□ 剛遇見前任女友，一時半刻無法平復心情

□ 差點被劈腿對象撞見，所以舉止可疑

□ 打算給女朋友驚喜，所以神色顯得緊張

□ 打算向女朋友求婚，所以坐立不安

．．

「異狀」是指哪種「異狀」？

　　想像一下約會中哪些舉止會令人感到奇怪。

⊙ [約會時從對方的哪些舉止發現和平時不太一樣]

　　延續上一個練習，這次請想像是如何發現對方的異狀？

Example

☐ 老是嘆氣

☐ 一直很在意時間

☐ 腳步似乎很沉重，走得很慢

☐ 抖腳抖得很誇張

☐ 想早點回家

☐ 視線游移不定

☐ 回應或反應薄弱，常處於出神狀態

☐ 一直注意手機螢幕

☐ 經常無視聯絡訊息

☐ 刻意誇獎讚美我

　　作詞不限於真實，所以「異狀」的理由也能憑空杜撰。接著將本節例子寫成歌詞看看，以下的①、②分別是從「老是嘆氣」和「舉止可疑」修改成的歌詞。

① 嘆的氣比說的話多　　　② 薄弱的回應游移的眼神

　　總而言之，具體描寫「異狀」細節，歌曲唱起來也更加繪聲繪色。

抄寫、螢光筆筆記、大量閱讀

我從高中時期接觸音樂後,也開始自己作詞。當時,初學者的我當然不知道該如何寫詞。

於是,我把家裡和租來的 CD 全部拿出來,一首一首抄寫在筆記本上。反正在學校閒來無事(咦!汗顏),就每天持續抄寫。

全部抄寫完後,利用不同顏色的螢光筆標示及區隔出「哪裡是心理層面的描寫,或風景描繪,或好的寫法等」,這是我自己想出來的學習方式。雖然抄寫很辛苦,有時也會改用影印的方式,但手抄是最能深刻理解的方式。因為喜歡音樂,所以不管是抄寫或分析,做起來總是特別開心,而且不斷有新的發現更是令人感到興奮不已。

結果,高中時期大概分析了二千首歌詞。大量閱讀之下,使我得以精準辨別某些歌手或某些詞人的寫作特色。仔細回想,那時的努力的確為職業作詞生涯扎下良好的基礎。

第3章

故事描寫手法

極端地說，作詞就是憑空杜撰故事。職
業作詞人往往必須根據「規定的主題」，
在「有限的時間內建構故事」。但是，
一味堆砌華麗詞藻，或用內容貧乏的文
字填滿旋律，絕對無法打動聽眾。
因此，學會快速創造故事，就不用煩惱
該寫什麼才好了。
本章將說明如何有效打造容易引起聽眾
共鳴的主角形象、故事大綱以及起承轉
合的情節。

3-1 「分析」選項

起初不需要追求華麗的故事

　　說到「描寫故事」，有些人或許會擔心自己做不到吧。但請各位放心，剛開始不需要以劇作家為目標，所以不寫華美詞藻，甚至沒有推敲也沒有關係。

　　打動人心的故事不一定是文情並茂的文章。即使內容有些雜亂或超出真實，只要情節貼近人心，邏輯一貫就能成立。

　　特別是作詞，因為歌詞必須搭配旋律，所以有字數限制。但各位只要會寫「故事大綱」即可。剛開始可能無法寫簡潔的短篇故事，所以稍微冗長一點也無妨。

思考「概要」

　　這是為了構思故事與壯大故事內容所做的簡單練習。首先是設定大致的故事開端。

⊙ [假設：在電車上遇見心儀對象]

　　只憑這項素材就要寫故事大綱或許會覺得不知所措吧。但請放心，各位有「自主決定一切的權利」。接下來將逐一「分析」故事所需的元素。

☑ ＜分析1：關係＞

　　首先分析自己和對方的關係。自己和「心儀對象」究竟是什麼樣的關係呢？例如以下幾個可能性。

．．．

Example

☐好友

☐普通朋友

☐只聊過幾次

☐沒聊過，但大概知道彼此的程度

☐沒聊過也沒有任何關於對方的資訊

．．．

↓

☑ ＜分析2：電車內的情況＞

　　下一步把「電車內」這個設定稍微具體化，請各位想像自己就是主角。

　　例如，走進車廂內的時候，你的視線會看向哪個方位呢？通常是先望向車廂內，那麼車廂裡是什麼樣的氣氛呢？

　　這時候可運用第1章〈擴大視線〉以及2-5〈假設性自問自答〉做出客觀的思考。

　　例如次頁的三種設定，因為車廂內的情況截然不同，所以故事也會隨之改變。

．．．

Example

☐空蕩蕩的車廂

☐人潮擁擠的車廂

☐乘客零星的車廂

．．．

↓

☑ ＜分析 3a：對方的位置…空蕩蕩的車廂＞

如果是空蕩蕩的車廂內，對方會在哪裡呢？

．．

Example

□坐在同一排　　　　　□坐在正對面

□坐在隔壁　　　　　　□坐在遠處的座位上

□坐在隔壁的隔壁　　　□站在附近的窗邊

□坐在對面一側　　　　□站在稍微遠的窗邊

．．

↓

☑ ＜分析 3b：對方的位置…擁擠的車廂＞

同樣地，擁擠的車廂內也能以相同的方式想像看看。

．．

Example

□站在眼前

□坐在附近

□站在遠方

．．

↓

☑ ＜分析 4：視線轉移到對方身上＞

接下來把視線轉移到對方身上，想像一下對方的模樣。不僅是對方的舉止動作，還有臉部表情、服裝以及身邊的同伴等等。

76

☐看起來很疲倦

☐打扮時髦

☐正在使用手機

☐正在看書

☐和其他人在一起

⬇

📝 ＜分析5：縮小視線範圍＞

　　有了大致的氣氛之後，接下來縮小視線範圍，想像對方的穿著細節或舉止動作。

☐紮起馬尾（或秀髮飄逸）

☐穿得跟平常不一樣

☐一直在（用手機）傳訊息

☐直盯著手機螢幕

☐正在閱讀熱門小說

☐和同性友人在一起

☐和異性友人在一起

⬇

📝 ＜分析6：相遇＞

　　終於到相遇的場景了。請利用第2章〈拓展構思〉想像

各種可能性。

..

Example

☐ 四目相對，相互點頭微笑

☐ 站在眼前，輕鬆地打招呼

☐ 單方面發現對方存在

..

↓

✑ ＜分析 7：相遇時對方的模樣＞

　對方在相遇時是什麼模樣呢？

..

Example

☐ 一開始非常驚訝，但隨即露出笑容，大方搭話

☐ 一開始非常驚訝，但接著露出微笑

☐ 看似非常驚訝，但馬上害羞地垂下雙眼

☐ 看似非常驚訝，但一臉尷尬地垂下雙眼

☐ 毫不驚訝，以平常心大方搭話

☐ 完全沒發現

..

↓

✑ ＜分析 8：相遇時自己的模樣＞

　當然也必須想像自己看見對方時，會有哪些反應。

..

Example

☐ 興奮激動，馬上搭話

□雖然興奮激動，卻因為距離有點遠，只能眼神交流，
　微笑以對

□興奮激動，心頭小鹿亂撞，但不知該如何是好

□沒想到會遇見對方，心頭小鹿亂撞，腦袋一片空白

□大驚失色，避開對方視線

□隱藏內心不安，偷瞄對方

培養腦中「分析」的能力

　　各位看到這裡覺得如何呢？儘管「在車廂內遇見心儀對象」是很小的主題，但是從以上這些選項中揀擇，便足以下筆成章了。

　　若不先思考故事架構就馬上動筆，恐怕無法寫出情節細膩的歌詞。另外，憑藉單一視線與想法寫詞，也難以發揮天馬行空的想像力。

　　因此，依序進行「假設性自問自答」，從分析有哪些選項再進一步想像哪些選項組合起來會有什麼樣的情節發展，如此一來在腦海中描繪的故事也會愈來愈具體。此外，條列式選項也是不錯的方法。

　　等到不用依賴條列式選項也能分析時，就可以改成直接在腦中思考，屆時創作水準將更上層樓。

寫故事大綱

　　筆者根據前頁的分析步驟所完成的概要，提供各位參考。請各位務必實際練習，剛開始不需要寫得多麼簡潔，略為冗長也無所謂。

⊙[假設：在電車上遇見心儀對象]

......

Example

　　今天社團活動挨學長罵，心情很沮喪。當我拖著疲倦不堪的身體抵達車站時正好遇上下班尖峰時間，就這樣我被精力耗盡的上班族簇擁著踏入車廂。雖然不想成為這樣的大人，但當下的我何嘗不是，所以不禁嘆氣。

　　當我低著頭，視線往斜前方移動時，突然心跳加速。我愛慕已久的人就坐在那裡。以前校慶時，我們曾經聊過一次，那時對她一見鍾情，但之後只是偶爾在電車上遇到。這次是第一次這麼近距離與她接觸。我的心頭小鹿亂撞，就算想偷看她也沒有膽量。當我好不容易鼓起勇氣望向她時，居然跟她四目相對了，腦袋頓時一片空白，當我回過神打算趕緊移開視線時，她露出有些驚訝的表情，向我微笑點頭。

　　是我腦袋壞了嗎？還是作夢？不，這是真的。然後過了一會兒她向我點頭示意後就下車了。最高興的是原來她還記得我。雖然距離相戀還差一大截，但對我來說已是很大的進展。

......

　　右頁是以表格形式整理概要的寫法，提供各位參考。

故事大綱的寫法

| 第一步 | 設定故事的開端 |

| 第二步 | 「分析」故事大綱所需的要素 |

　　　　例如　　　主角與配角的關係

　　　　　　　　　具體的情境設定

　　　　　　　　　主角與配角的位置關係

　　　　　　　　　配角的大致輪廓

　　　　　　　　　配角的細部描繪

　　　　　　　　　主角與配角的舉止行動與

　　　　　　　　　反應

　　　　　　　　　　　　　　　　等等

| 第三步 | 根據分析的要素寫成文章 |

「分析」練習①

化身為主角

前一節的練習重點是「以主角的視線為敘事主軸」，讓故事像是真人真事改編。請把這點放在心上，接下來是從不同情境設定例子，練習故事大綱的寫法。

⊙ [情境設定 1：前男友（前女友）走在馬路對面]

請從「情境設定 1」分析出故事大綱所需的要素。可先參考前一節的例子，條列可能答案，再設定情境細節。如此一來，故事會比貿然下筆合情合理。

以下是筆者認為特別重要的問題。

..

Example

☐ 是什麼樣的道路呢？

☐ 和前男友（前女友）多久前分手？

☐ 至今還留戀對方嗎？是否尚未完全放棄？

☐ 對方是單獨一個人？還是身邊有其他人呢？

☐ 看到對方時，自己是什麼樣的心情？

☐ 採取什麼行動呢？

..

請從上述問題，發想各種情境，並組織成故事大綱。本節將不提供示範例子，請各位自行發想。

不斷揣摩

　　接著是分析情境設定 2。本節也僅提供分析例子，請各位自由發揮想像，試著寫成故事大綱。

⊙ [情境設定 2：來到時髦的咖啡廳，發現前男友與一名女性坐在最裡頭的座位上]

　　這個與情境設定 1 類似，不同的是「女性」和「時髦的咖啡廳」。情境設定 2 應該思考哪些要點呢？

　　以下是筆者想到的幾個重要問題。先設想下述問題的可能答案，再進一步組合各種答案寫出故事大綱。

Example

□ 前男友身著什麼樣的時尚穿搭？

□ 經常來這裡嗎？還是第一次？

□ 和前男友是多久前分手？

□ 至今對前男友還有留戀之心？還沒完全放下？

□ 前男友和身旁的女性看起來像一對戀人嗎？還是普通朋友？

□ 看到對方時，自己是什麼樣的心情？

□ 採取什麼行動呢？

「分析」練習②

利用「地點」創作故事

本節將延續前一節，繼續練習寫「要素分析」與「故事大綱」。3-2 的情境設定主軸是前男友（或前女友）。其實不只是人物，「地點」也是創作的素材。

那麼，先從以下的情境設定 1 發想故事大綱吧。

⊙ [情境設定 1：時隔三年重遊舊地。景色改變許多，和以前迥然不同]

目前的情境設定有許多值得深思的地方，例如「舊地」與「改變許多」，這些敘述都缺乏細節說明，所以必須透過「分析」進一步聚焦故事情境。以下是需要分析的要點，請盡量設想可能的答案，並組織成故事大綱。

Example

□為什麼隔了三年才舊地重遊？

□是自己想去？還是不得不去？

□「改變許多」是指什麼？

□當下想起了什麼？

□看到完全改變的景色時，心裡有什麼感受？

□採取什麼行動呢？

從上述的分析要點能夠描寫出什麼樣的故事呢？請試著揣摩各種心情，激發大腦的感性潛力。

單純的戀愛故事

接下來是典型的戀愛故事設定。

⊙ [情境設定 2：和心儀已久的人約好一起出遊]

情境設定 2 適合描寫約會前既期待又怕受傷的心情，戀愛故事的重點是心情的變化。請各位化身為主角，分析以下的要點。

..

Example

□什麼時候喜歡上對方？

□目前是何種關係？是否有距離感？

□如何邀約對方？

□在什麼情境下邀約對方？

□對方是什麼反應？

□自己在對方答應前是什麼樣的表情或感受？

..

如果還是不太會寫故事大綱的話，請先翻回第 80 頁，模仿例子的寫法。成果略顯粗糙也沒關係，重要的是動腦發想，並多加練習寫作。

3-4 重點在於如何抓住大眾共鳴點

從預設的「主題」寫故事大綱

截至前一節為止都是比較容易想像的情境。本節將從預設的「主題」分析，構成故事大綱的要點。

主題包含的範圍較廣泛，例如「三角關係」。實際上，不管是職業作詞或比稿，多半都必須根據主題來創作歌詞內容。

很多人可能以為在設限的主題之下，可分析的要點會變得很少。但反而情境設定的自由度較高，尤其是描繪手法或情節鋪陳的可能選項也會大幅增加。

所以前面的「分析」練習都是為了本節的主旨，希望各位都能順利從預設的「主題」發想各種可能選項，最終目標是具備任何主題都能創作的能力。

那麼就來練習從主題寫故事大綱吧。

⊙ [主題：三角戀愛]

📝 ＜分析 1 ＞

有些人對於三角戀愛的第一個印象會是糾纏不清。但是主題有「戀愛」兩字，所以是否已意識到「不至於發展成糾纏不清的關係」，才是本主題的重點。

既然是三角戀愛，那麼登場人物至少有三人。假設是自

己（女性）、A 女與 B 男。首先必須分析的要點如下：

□正在交往？　還是沒交往？

↓

📝 ＜分析 2a ＞

　　假設是「交往」的狀態，下一步應當分析「是誰跟誰交往」，會有以下兩種可能：

□自己和 B 男在交往
□ A 女和 B 男在交往

↓

📝 ＜分析 2b ＞

　　如果是「沒交往」的狀態，又是如何呢？

□三個人都不是男女朋友的關係，自己和 A 女都喜歡 B 男

　　總而言之，可以先從這兩種可能性發想故事情節。不過各位是否注意到還有其他視線呢？

↓

⊙＜分析 2c ＞

□ B 男喜歡自己，A 女喜歡 B 男
□ B 男喜歡 A 女，自己喜歡 B 男

其他視線就是上述這兩種可能。只要從「喜歡的視線方向」來思考，就能創作前後一貫，毫無破綻的故事。有血有肉的故事也是引起聽眾共鳴的關鍵。

分析到此，會發現還有很多可能的選項。但是先從「喜歡的視線」徹底發想是打造故事的基礎。

關鍵是如何引起共鳴

實際的作詞比稿也經常出現「三角戀愛」的題目。然而一般大眾認定的三角關係總是會有人受傷或受到委屈，只是這種設定似乎很難引起多數人的共鳴。

這類主題應該優先考量「共鳴度」。那些會招惹聽眾厭惡或無法引起共鳴的歌詞，不僅無法獲得好評，也不可能讓歌手演唱。

那麼該怎麼寫「三角戀愛」才能牽引出聽眾的共同情緒反應呢？答案很簡單，就是「貼近時下」。相信只要是貼近聽眾生活的場景，或生活周遭可能發生的故事，就容易引發大眾共鳴。例如以下的設定。

⊙ [設定例 1：自己跟好朋友喜歡上同一個人]
⊙ [設定例 2：男朋友喜歡上自己的好朋友]

相信不少人都有類似的經驗，或是身邊發生過類似的故事。這種可能在現實生活中上演的設定很容易觸動大眾的想像力。因此引起共鳴的第一步是「把日常生活中的場景搬到故事裡」。如果作詞者本身懂得把身邊事物的所觀所感，轉化成創作素材的話，作詞也會變得容易許多。

「三角戀愛」的故事大綱範例

以下是筆者的示範。

⊙ [主題：三角戀愛]

...

Example 放學後，我在教室裡頭和 A 女聊天，偶然望向窗外時看見青梅竹馬的 B 男。原本還跟我一起笑說「B 男很容易得意忘形」，但下一秒 A 女突然一臉嚴肅，「可是……」像要說些什麼。

那時已接近黃昏，教室內的氣氛頓時沉重了起來。心頭湧上一股不好的預感，不想聽 A 女再說下去，但對方接下來說的話果然不出所料。當 A 女說「我喜歡 B 男」時，我的世界彷彿停止運轉了。之前雖然隱約感覺到 A 女喜歡 B 男，但我一直假裝不知道。所以聽到 A 女的告白後，我發現到另一件事，原來「我從很久以前就喜歡 B 男了」，這件事實已經無法自欺欺人。雖然我們是青梅竹馬，見了面也總是吵架。但每次吵完架，只要看見他的笑容，又會馬上和好。

A 女是我的好朋友。我應該隱瞞自己的心意？還是老實對 A 女坦白？說了可能會破壞我們的友誼，我好害怕。於是我假裝微笑，聆聽 A 女的告白，但耳朵卻一個字也聽不進去。結果，還沒細想就脫口而出「A 女，對不起，因為妳是我的好朋友，所以沒辦法欺瞞妳。其實我從以前就喜歡 B 男了……」。

...

3-5　發想故事的背景

增加故事真實性

　　前一節的主題「三角戀愛」是有明顯的人物限制，不過隨著主題的不同，可能選項也會有多有少。

　　如果主題是「夢想與現實的差距」的話，就會有相當多的情境選擇，因此必須鎖定範圍。這種時候也需要一併考量人物的「背景」。

　　背景是指人物的個性與境遇等基本資訊。當進行故事大綱的要素「分析」，藉此鎖定各種設定時，自然會考量故事的「背景」。歌詞不一定要交代背景，但可以透過字裡行間傳達出故事的真實性。

背景的創作方式

　　接著示範故事背景的架構方式。

⊙ [主題：夢想與現實的差距]

📝 ＜分析 1：誰當主角？＞

　　第一步是決定主角。不管是自己或朋友，甚至是虛構人物都可以。只是故事的方向也會隨著角色設定而有所不同。

↓

✐ ＜分析 2：決定主角形象＞

接著是設定主角的境遇與心境。由於主題是「夢想與現實的差距」，因此「眾人艷羨的成功人士」或「一帆風順的人生」都不適合用來描述主角的形象。以下是較為合適的可能選項。

．．

Example

□欠缺自信，且缺乏行動力

□生活平凡，感到人生無趣

□嘗試過各種挑戰，但屢遭失敗

□充滿自信，但理想過高

．．

⬇

⊙＜分析 3：主角的背景＞

進一步設定主角的細節描述。

．．

Example

a）欠缺自信，且缺乏行動力

明明已設定目標，卻遲遲沒有行動。面對軟弱又缺乏自信的自己，整天只會唉聲嘆氣。

b）生活平凡，感到人生無趣

欠缺人生目標，也沒有任何興趣。或許這樣的生活已經很幸福了，但一想到今後的生活可能一成不變就莫名地焦躁不安。

c）嘗試過各種挑戰，但屢遭失敗

　　從以前就常常挑戰各種事物，但總是半途而廢。以至於開始懷疑自己「難道我只是滿足於挑戰本身，而迷失真正的夢想嗎？」。

d）充滿自信，但理想過高

　　自尊心強，從不聽取他人忠告。即使失敗也絕不承認是自己的問題。總是把理想掛嘴邊，但言行不一，永遠看不到成果。

..

　　本節示範四種主角形象的描述方法，依據每種主角形象的描述，所創作出來的情節應該是大相逕庭。但這四種都是描寫「夢想與現實的差距」，是不是相當有意思呢。

3-6 根據年齡層考量背景

加強故事具體化的作法

前一節以「夢想與現實的差距」為例，說明如何設定主角的形象與背景。但只有這些設定還過於抽象，貿然下筆也寫不出聽眾有感的故事。

因此下一步是設定故事的「年齡層」背景，這是作詞中很重要的概念。目的是讓故事背景更加聚焦。

年齡層是指主角的年齡。即便主題或各項設定相同，但主角的想法會隨年紀或時間而有所改變。當然也要考量「由誰來唱」。如果能夠知道是由哪位歌手演唱，就必須為該名歌手與歌迷的年齡層量身打造。倘若無法得知，也最好先調查該主題最容易產生共鳴的族群是哪個世代，如此才能事半功倍。

每個世代的故事都不一樣

接下來以「夢想與現實的差距」為題，探究各個年齡層的不同之處。

⊙ [主題：夢想與現實的差距]

📝 ＜分析 1 ＞

　　根據該主題，主角的年齡設定可列出以下幾種選項。

...

Example

☐ 15 ～ 19 歲
☐ 20 ～ 24 歲
☐ 25 ～ 29 歲
☐ 30 ～ 34 歲
☐ 35 ～ 39 歲
☐ 40 ～ 44 歲

...

⬇

📝 ＜分析 2 ＞

　　下一步是逐一檢查各個年齡層與主題的符合程度，哪個年齡層最能引起共鳴。

...

Example

a）15 ～ 19 歲

　　這個世代容易對夢想充滿憧憬，但年紀半大不小，不諳世事。認為現實與夢想的差距不大，也尚未經歷嚴重的挫折。由此看來這個年齡層較難以寫出深刻的故事，所以可以排除該選項。

b）20 ～ 24 歲

　　畢業後進入職場開始工作，逐漸嚐到各種現實面的

考驗。儘管踏入社會剛開始可能滿懷希望，充滿幹勁，但實際經歷一番之後才會發現生存不易，第一次被迫體會「夢想與現實的差距」。即便如此，還是有一群人即使靠著打工維生也要築夢踏實。因為充滿自信，認為只要有機會就一定能實現夢想。

c）25～29 歲

這世代已經出社會有一段時間，對於人世間的冷暖，與現實世界的嚴峻或荒謬，也學會接納。但對於現狀經常懷抱不安的心，開始對「夢想與現實的差距」妥協，考慮轉行或轉移人生目標。那些從 20 初頭就堅持追夢的打工族也開始感到不安，尤其是面對周遭質疑「這把年紀了還沒有個穩定工作」，不但顏面盡失，也會逐漸失去信心。

d）30～34 歲

進入三字頭以後，大多數人開始意識到身為社會人士的責任，有些走入婚姻組織家庭，選擇「今後不是為了自己」而是為了家人工作的人生。因此仍懷抱夢想的人急速減少，就連那些從 20 初頭就堅持追夢的打工族也逐漸接受「夢想與現實的差距」，選擇放棄夢想。

e）35～39 歲

這個年齡層是趨於「安定」的不惑世代。正值風華盛年，埋頭於工作與升遷機會。若是已婚者也是一家之主，必須擔起養育子女的重擔。所謂的夢想已變成「工作榮昇」和「家人的未來」。

f）40 ～ 44 歲

　　這世代的人大多擁有財富或社會地位，子女也進入國中小就讀。所謂的夢想也變成「望子成龍，望女成鳳」。憶起年輕時，不再感到「夢想與現實的差距」，而能雲淡風輕笑看過往。

...

　　各位覺得如何呢？上述是從社會常理所分析出的結果，雖然每個人的情況會根據性別或環境等因素而有些許差異。但相信應該有很多地方都值得參考。

<center>⬇</center>

✏ ＜分析 3 ＞

　　從上述分析來看，相信各位都已經知道，哪個年齡層做為故事的主角最能引起共鳴了吧？我認為是「25 ～ 29 歲」。因為這群人即將面臨「三十而立」大關，所以更加焦躁不安。許多人不得不正視自己的現況，甚至「反省過往」。設定這個年齡層為主角，應該可以順利獲得大眾共鳴或感同身受。

　　除此之外，「20 ～ 24 歲」也是不錯的選擇，因為這個階段開始體認到「夢想與現實的差距」，所以若是描寫這個階段的內心與掙扎過程也相當符合該主題的意旨。

　　總結地說，先徹底分析，再根據各個年齡層量身設想主角的背景的話，同一個主題就能創造出五花八門的故事。此外，從分析結果中選出最容易獲得共鳴的內容可說是作詞的關鍵。

 ## 學習別人的經驗也很重要

閱讀自傳或散文也是不錯的學習管道

本節將繼續探討「夢想與現實的差距」。

前一節是透過主角背景的設定，將模糊的主題具體化，並且探討各個年齡層的處境，讓故事更加栩栩如生。

分析的結果是把主角的年齡設定為「25～29歲」。倘若是十幾歲或二十歲出頭，恐怕很難想像年近三十的心情吧（汗顏），有些人甚至體會不到「夢想與現實的差距」。但是作詞人得連自己從未體驗過的事物都能描寫才稱得上專業，所以作詞時必須跨越性別與年齡差異。這就是「作詞人」的本事。

具體思考何謂「夢想」時，就會發現有許多選項。「立志成為音樂人」可能是比較貼近各位所想的例子。但若是立志成為廚師，又會是什麼樣的情況呢？雖然自己不曾想過當一名廚師，但必須體會那些立志當廚師的人心裡在想什麼？或是想像他們追夢的心路歷程，例如父母支持與否也會影響故事情節。

描繪自己不曾體驗過的故事時，最好的方法就是傾聽他人的經驗，揣摩他人的想法。此外，閱讀自傳或散文也是不錯的方法。了解他人的想法與人生，便能想像自己不曾經歷過的事物。

想像自己不曾經歷過的故事

接下來實際以「25～29 歲」為題，創作故事大綱，請以自己不曾經歷過的事物做為練習題材。

⊙ [主題：25～29 歲感受到的「夢想與現實的差距」]

主角懷抱著什麼樣的夢想呢？又是處於什麼樣的處境呢？以下是筆者的示範。

··

Example 1 音樂

與久違的樂團夥伴相約喝酒，才發現除了我以外的人都轉行當上班族了。大家都身著正式服裝，一頭中規中矩的黑髮。當中也有人已經結婚生子了。這群人都是一起追逐夢想，立志成為賣座樂團的夥伴，現在各個都變成優秀的社會人士，只有我還沒放棄夢想。夢想和現實的差距果然還是很大。

Example 2 廚師

A 男和我在同一家餐廳當學徒。我們一同工作，相互琢磨。某天師傅突然宣布，讓 A 男去新的餐廳當幹部。我以為自己的實力和 A 男旗鼓相當，但事實證明師傅更加肯定 A 男的表現。即將迎接三十而立之年，卻只能暗自悔恨技不如人。

Example 3 父母

　　住在鄉下的父母一直支持著我的夢想。過年時回到久違的老家，當父母問起「之後有什麼打算？」時，才發現他們很擔心我。我天真以為他們會一直為我加油。但現在已經感受不到他們的支持。我深深體會到我與父母的代溝、以及夢想與現實的距離有多大。

..

　　本節例子只是一小部分。主題涵蓋的範圍愈大，想像得到的情境也愈多。選擇最能引起聽眾共鳴的題材做為歌詞的內容，對作詞人來說相當重要。

3-8 從主題創作故事

關鍵在於練習的次數

截至本節為止已經介紹過幾種創作故事的手法。相信各位也能認同「利用這些思考方式的確能創作故事」吧。學習至此,接下來的關鍵就是「多練習」。

不管是書寫出來還是在腦中想像都可以。養成定期練習的習慣,當看到主題時就能飛快寫出故事大綱。

以下是各種主題與設定情境,請分析主角形象、年齡層與背景等條件,利用分析結果寫出故事大綱。本節不提供筆者的示範。

⊙ [主題:夢想與現實的差距]
　設定:回老家參加同學會,與久違的同學天南地北地無所不聊。

⊙ [主題:被遺忘的青澀回憶]
　設定:在電車上偶遇初戀。

⊙ [主題：加油打氣]

　　設定：給遭遇挫折遍體麟傷的好友加油打氣。

..

⊙ [主題：為自己加油打氣]

　　設定：面臨難以承受的挫折。只能嘆氣，無能為力。為
這樣的自己加油打氣。

..

構思故事的重點

　　構思故事時有幾項重點。

① 首先在腦中想像「設定」，擴大故事「背景」。

② 其次確認構思的故事是否符合主題。

③ 最後冷靜審視內容能引起多大程度的共鳴。

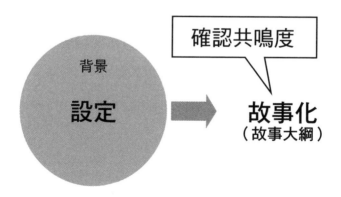

3-9　故事完結的方法

故事該走向哪種結局

　　本節將說明截至目前為止尚未提及的重要要素，那就是該如何結束故事。

　　一般連續劇或電影，都會以「有情人是否終成眷屬」或「夢想是否成真」做為結局的設定。由此可知結局也會深深影響情節，因此必須設想各種可能結局，確保故事的連貫性。

　　接下來列舉幾種完結的模式，請各位也發想看看。

⊙ [主題：終於下定決心鼓起勇氣告白]
　　以下幾種是不告白的可能結局。

⋯⋯⋯⋯⋯⋯⋯⋯⋯⋯⋯⋯⋯⋯⋯⋯⋯⋯⋯⋯⋯⋯⋯⋯⋯⋯⋯⋯⋯⋯

　●結局：不告白的情況 1
　　我決定趁回家路上向心儀已久的人告白。但當我正要開口說話時，對方卻匆忙丟下一句「對不起，我今天要打工，得走快一點」便離去了。

⋯⋯⋯⋯⋯⋯⋯⋯⋯⋯⋯⋯⋯⋯⋯⋯⋯⋯⋯⋯⋯⋯⋯⋯⋯⋯⋯⋯⋯⋯

　●結局：不告白的情況 2
　　我決定趁回家路上向心儀已久的人告白。當我準備開口說時對方突然說有事情跟我商量，一聽之下才知道她喜歡上別人，想請我當邱比特。我當下大受打擊，啞口無言。

⋯⋯⋯⋯⋯⋯⋯⋯⋯⋯⋯⋯⋯⋯⋯⋯⋯⋯⋯⋯⋯⋯⋯⋯⋯⋯⋯⋯⋯⋯

●結局：不告白的情況 3

　　我決定向心儀已久的人告白。但明明有很多機會表達，卻因為過度緊張而無法說出口，只好放棄。

●結局：不告白的情況 4

　　我決定向心儀已久的人告白。盼到我們倆終於有機會獨處，但當我正要開口說時，對方卻搶先一步對我說「我喜歡你，請跟我交往」，結果變成我被告白了。

　　各位覺得如何呢？一種設定至少就有四種可能結局，而且每種設定也一定有完全不同的故事發展。

告白失敗的情況

　　接著是告白但被拒絕的設定練習。

⊙ [主題：終於下定決心鼓起勇氣告白]

　　以下幾種是告白後被拒絕的可能結局。

●結局：告白失敗的情況 1

　　我決定向心儀已久的人告白。當我鼓起勇氣說出心意後，對方卻不當一回事。結果我被甩了。

●結局：告白失敗的情況 2

　　我決定向心儀已久的人告白。當我鼓起勇氣說出心意後，對方卻說「對不起，我們還是當朋友吧」，當場就把我甩了。

●結局：告白失敗的情況 3

　　我決定向心儀已久的人告白。當我鼓起勇氣說出心意後，對方卻說「對不起，我已經有喜歡的人」，當場就把我甩了。

...

●結局：告白失敗的情況 4

　　我決定向心儀已久的人告白。當我鼓起勇氣說出心意後，對方卻說「對不起，我只是把你當哥哥（或弟弟）一樣看待」，當場就把我甩了。

...

●結局：告白失敗的情況 5

　　我決定向心儀已久的人告白。當我鼓起勇氣說出心意後，對方卻說「我很高興，可是我要出國留學了。遠距離戀愛很辛苦，我會過意不去，所以無法跟你交往」，結果我被甩了。

...

●結局：告白失敗的情況 6

　　我決定向心儀已久的人告白。即便知道她有交往的對象，但還是無法收回愛慕之意，於是決定鼓起勇氣告白。雖然結果如我預料，心情卻相當爽快。

...

　　上述的例子有些是典型的結局，有些則是灼見巧思。例如情況 6，稍微改變人物背景後結局是不是就變得很有意思了呢。只要轉換思考角度或運用情節轉折，結局就有可能別出新裁。

 具有強烈共鳴的歌詞①

五個評判關鍵

各位現在是不是滿腦子都在想如何寫故事大綱呢。本節的說明將稍微改變方向,把重點放在如何促進屢屢提及的「共鳴」上。

自己創作的故事能否獲得很多人的共鳴,或為人所接納,終究得由自己判斷。如果沒有意識到大眾的想法,就無法針對下述五點做出正確判斷。

① 題材是否侷限在先入為主觀念,或個人價值觀與想法?
② 故事內容是否充斥個人偏見?
③ 題材是否容易引起大眾共鳴?
④ 故事內容是否令人反感?
⑤ 故事內容是否不易打動聽眾?

禁止強行推銷

據筆者觀察,善於與他人積極交換意見,或懂得聽取他人經驗的人,通常都擁有靈活的思考模式與多元的價值觀。這類型的人不管面對任何主題都能馬上判斷「哪些是少數人的想法,或哪些是多數人的想法」。

相反的,交際圈侷限於特定人士或不常與人交流的人,

第3章

故事描寫手法

往往較缺乏「比較不同想法或價值觀」的經驗。

這類型的人即便不確定自己的想法「是否與大眾一樣」也不會求證，往往一廂情願認定「自己的想法不會錯」。

但在多數人看來，那只不過是作者自以為是、獨斷獨行、說教意味強烈的作品。總之，了解大眾的想法對於作詞人而言是非常重要的事情。

討論共同話題

下一步則是思考如何透過談話，吸收對方的意見。

與他人討論話題是了解他人價值觀與想法的有效方法，例如討論「戀愛經驗」就是很好的例子。

當談到自己有心儀對象的話題時，通常對方也會根據自己的價值觀提出各種看法吧，例如「這個人好棒喔」、「一副就是會腳踏兩條船」或是「我現在不想談戀愛」等等。進一步討論還能了解對方是基於什麼樣的價值觀或想法說出此話。

討論過程中會發現有人和自己的想法相仿，也有自己從未有的感受。

透過不斷討論累積經驗後，自然會知道哪些是多數人的想法、哪些僅代表少數人。因此建議各位多和各界人士交流。

思考「假設性問題」也是有效的方法

同時與不同人討論同一個話題，可以收集到各種意見。

但缺乏這種機會時，也可以採取「自問自答」方式，針對假設問題提出自己的看法，例如「這種情況我會怎麼想呢？」。同時最好也能猜測他人想法。

　　這種時候可能會聽到出乎意料的意見或有趣的價值觀，甚至還會發現自己出乎意料的一面（笑）。

　　總之，目的在於發掘迥然不同的想法。答案差異愈大，見識或情感表達也會愈加豐富，所以敢開心房接納他人經驗、或價值觀與想法是很重要的功課。

藉由「假設性問題」導出意見

如果是○○○的話呢？

這樣的話……

 具有強烈共鳴的歌詞②

無法冷靜判斷時該怎麼辦？

　　即便了解各種價值觀與想法，也嘗試創作容易引起共鳴的歌詞，但還是可能演變成視線狹隘，以至於無法做出客觀地分析。

　　為此本節將介紹解決辦法。

⊙ [徹底判斷共鳴程度的方法]

　　□假設朋友或親友問起自己寫的故事內容（背景等設定也可以）時，自己會有什麼樣的感覺？

　　□假設把自己寫的故事（背景等設定也可以）拿給朋友或親友看時，對方會有什麼反應？

察覺「不合理」也是作詞的重要能力

　　各位可能會懷疑上述的方法是否真的能夠判斷故事的共鳴程度，但這裡的重點是要說明「察覺不合理也是作詞的能力之一」。

　　當故事內容侷限在自己的價值觀或概念時，對方肯定會提出質疑，或無法苟同。從對方的態度便可以察覺故事設定是否有問題。一般人聽到不太合理的事情時，也應該都會感到疑惑吧。

一旦有這種「不合理」的感覺時，最好重新檢討「到底哪裡不對勁」、「聽眾是否也會覺得奇怪呢」。

「不合理」的設定

接下來介紹幾種不合理的故事例子。請各位想像一下自己會有何種感想。

⊙ [不合理範例 1]

朋友交了男朋友。但聽說男方整天都待在家裡遊手好閒，也沒有錢。儘管如此，朋友還是很愛男方。朋友告訴我「他其實很單純。而且他說總有一天會去找工作，不過不是現在。總之他是個有目標，會認真思考未來的人！」。

相信各位都會覺得「男朋友不應該是這種人」，甚至會勸告朋友和這種男人分手。這種戀愛故事多數人都會覺得「非常不合理」吧。

⊙ [不合理範例 2]

年僅十幾歲的朋友告訴我，她交了男朋友。沒想到對方居然已年近六十。朋友對我說「他看起來很年輕，一點也不像中年人。而且他打從心底愛我，我們的愛情很純潔」。

雖然也有外表或心智都很年輕的中年人。但是雙方相差四十多歲，女方明明沒有什麼戀愛經驗，卻認為自己的「愛情很純潔」，對多數人來說這個情節不太合理，這種故事自然也難以引起共鳴。

..

⊙ [不合理範例 3]

　　朋友說「這十幾年來一直朝著明星夢邁進。雖然參加過的選秀比賽全部都落選了，但我還是充滿自信，深信總有一天會被星探挖掘。我一直很努力，只是運氣不好而已。明天地球還是繼續運轉，所以我也要繼續加油！」。

..

　　相信各位一定也覺得這個故事很不合理。追求夢想是好事，但是參加比賽十幾年下來都落選是該承認自己的實力不足了吧。如果是好朋友，肯定會勸告對方「差不多該面對現實了」。

　　察覺不合理的地方之後，接下來該怎麼修正呢？下一節將說明如何修正。

 3-12 具有強烈共鳴的歌詞③

即使是體驗過的事情，也有可能出現不合理的情況

倘若寫出來的故事既不合理又不易理解時，只要把不合理的部分改成身邊的事物，就能解決問題。這種手法在 3-4〈重點在於如何抓住大眾共鳴點〉的三角戀愛中也有稍微提到（參見 P.86）。

例如以下的故事。

⊙ [示範 1：不合理的情況]

和男朋友搭乘豪華郵輪出遊。在船艙內共進頂級法式晚餐後散步到船頭，然後就在尊榮的氣氛之下，接受男朋友的求婚。

各位覺得這個故事如何呢？雖然非常羅曼蒂克，但寫成歌詞恐怕會引來聽眾反感。

就算是親身經驗，旁人聽起來也會認為是炫耀財富。所以聽眾不但不會產生共鳴，甚至會判定為「沒有聆聽的價值」。

「替換」成身邊的事物，拉進與大眾的距離

這種情況只要稍微「替換」故事內容，還是能獲得大眾

的迴響。以下是將容易反感的詞彙或語氣替換成其他說法，
各位覺得如何？

..

⊙ [示範 2：增加共鳴的情況]

　　今晚受到公主般的待遇，讓星空下閃耀的繁星見證
我們的愛情，在美好的氣氛之下接受求婚。

●替換重點 1
　　豪華郵輪和頂級法式晚餐 ➡ 公主般的待遇

..

　　豪華郵輪和頂級法式晚餐都是奢侈的象徵，絕非人人都
有的經驗，若是使用不當可能會招來聽眾的反感。因此替換
成「公主般的待遇」。

..

●替換重點 2
　　尊榮的氣氛之下 ➡ 美好的氣氛之下

..

　　同樣地，尊榮的氣氛也不是人人都有過的感受。因此替
換成「美好的氣氛之下」。

..

●替換重點 3
　　船頭 ➡ 星空

..

　　「船頭」這種設定過於戲劇化，缺乏真實感。因此藉由
擴大與轉移視線手法，替換成「星空」。「閃耀」一詞也能
強調出豪華與幸福感。

3-13　具有強烈共鳴的歌詞④

彌補感受落差的替換重點

　　無法獲得共鳴的原因之一是作者過於強調自己的個人感情或想法，導致作者與聽眾之間產生感受落差。彌補感受落差也是作詞的重要工作，同樣可藉由替換來解決。

　　替換時請注意以下要點：

① 替換的詞彙或語意不宜艱澀難懂
② 盡可能讓更多人有同感
③ 不可強迫聽眾接受自己的感情想法
④ 避免使用個人情緒字眼，適度改用中性詞較妥當
⑤ 替換時必須以整體內容來考量

替換練習

　　接下來以周遭的故事做為替換練習，以下是筆者的示範。

⊙[示範例：替換前]

　　他是個相當差勁的人，把我耍得團團轉之後，最後連再見也沒說就跑去找新的女人。我因為打擊太大而怒髮衝冠，嚎啕大哭了一陣子才終於放下。我是該忘記那種糟糕的人，展開新的戀情。我的真愛還沒出現呢。

如果被對方耍得團團轉又被甩，很容易變得自暴自棄吧。但是直接描寫自己的心情或只從自己的視線敘事的話，一來過於強調單方面的感受，二來容易一再重覆負面的情緒。以下是替換後的版本。

⊙ [示範例：替換後]

他從我眼前消失了。我難過到眼淚都要流乾，直到最近才終於明白。流淚不是因為寂寞，而是為了重新出發。不是他從我眼前消失，而是我從他身上修畢愛情學分。這樣就夠了，我又跨出新的一步。

這裡將替換前的「嚎啕大哭了一陣子才終於放下」，改以「流淚＝重新出發的眼淚」為主軸深刻描寫心情轉折。

如同前面的章節所言，只要活用替換詞彙或語意，就能減少以自我為中心的觀點，變成眾人都能接受的故事與表現手法。

澀谷的咖啡廳

　　大四時，身邊的同學都相當積極地參與求職面試，忙得不可開交，只有我是例外，所以多出許多空閒時間。

　　那時，不認識我的人會問「那個人究竟在做什麼？」，然而認識我的人也會問「咦！你不找工作嗎？不找工作沒關係嗎？」，即使說了，得到的回應也都是「什麼！你想從事音樂工作？喔，是喔，加油吧！（完全是客套話）」（哭）。

　　那段時間我除了作曲之外，什麼事情也沒做。所以固定會去澀谷的某間咖啡廳，只點一杯飲料，從下午坐到晚上（想想真是不好意思）。

　　我去那間咖啡廳時都在「作詞」。當時相當孤單寂寞，完成的曲子沒人唱，也沒有機會參加比稿。總之每天都處於孤獨與不安中，心裡很不踏實。但我坐在咖啡廳觀察澀谷街頭整整一年，深刻感受到街道的一景一物與季節更迭，或許「客觀的視線與構思」就是那時候培養出來的能力。

　　現在我還是會去那間咖啡廳討論工作或教課。當年的我肯定無法想像未來的自己真的能夠做音樂相關的工作，真是感慨萬千。

w-inds. 教會我的事

　　有一陣子，我除了為 w-inds. 的單曲填詞以外，也參與許多歌曲的作詞工作。我和他們合作是從比稿開始。當時 w-inds. 的歌曲多半是由固定的作詞家來填詞，所以即使有比稿機會，心裡卻認為「既然有固定合作人選，那我還有勝算嗎？」，但後來仔細一想，「對方都説是比稿決定了，那就來寫只有我才寫得出來的歌詞吧」。結果，製作人注意到我的作品，最後決定採用。

　　決定採用的歌詞就是〈風詩 -KAZAUTA-〉，主唱橘慶太以帶點無奈又有爆發力的歌聲詮釋這首抒情歌曲。當時 w-inds. 的形象就是偶像歌手，但我卻反其道而行，描寫「瞥見成人世界的真相與男人的真心話」。製作人誇獎説「我要的就是這種感覺的歌曲！」（請各位自行上網搜尋歌詞）。

　　歌詞寫出了「戀情結束後，男人比女人更加依依不捨的心情」，但紛紛有女性歌迷抗議説「一點也不像 w-inds. 的歌」。w-inds. 在接受雜誌採訪時則表示「非常同意歌詞的內容，若女生也能理解男生的心情就太好了」。

　　結果女性歌迷聽到這段採訪後，也認同「這是男人的真心話」，因而接納這首歌。雖然「説真話」或許會破壞理想的形象，但對於生活在現實世界中的我們而言卻是不可抹滅的事實。

第4章

琅琅上口的表現手法

如同序章所言，歌詞憑藉寥寥數行或是幾個字便能打動數萬人，甚至是數十萬人的心，有時還能左右一個人的人生。我認為這就是思考「表現手法」最快樂的時候。

相信在各位心底都有一句最喜歡的歌詞。這句歌詞能帶給自己勇氣，推動自己一把，是心頭的支柱。現在輪到自己為別人創作這句歌詞了。

本章將說明「如何創作琅琅上口的歌詞」。運用一個詞彙、關鍵字、主題或意象，延伸出許多思考線索，進而豐富表現手法。希望各位都能實際練習看看。

優秀的表現手法是透過寥寥數字或短短幾行，就能增添歌詞的魅力。

 何謂歌詞的表現手法

自言自語無法獲得共鳴

只是把想說的話直接配上旋律演唱出來,容易變成「當事人的自言自語、報告或日記」。這樣的歌詞不但無法引起任何人共鳴,而且也沒有演唱或聆聽價值。

因此歌詞必須不設限聽眾範圍,使用能夠打動大眾的表現手法,才能獲得廣大迴響。所謂「作詞的表現手法」則是雖然日常生活中無法使用或用不上,但寫成歌詞卻很帥氣、有渲染力、能觸動心靈的話語。

求婚台詞

「求婚台詞」正是「作詞的表現手法」一例。當然直率地說「嫁給我」沒什麼不好,但有些人卻非常重視求婚的台詞。

請各位想像一下男方該怎麼求婚。

▶ [課題:把「嫁給我」替換成其他說法]

...

Example

□請永遠待在我身邊
□請把下半輩子的時間交給我

□我把一半的時間奉獻給你，你也能把一半的時間交給
　我嗎？
□我想站在離你最近的地方，一直欣賞你的笑容
□讓我們一起分擔今後的苦痛與悲傷，一起分享加倍的
　喜悅與快樂

⋯⋯⋯

　　直說有直說的效果，但有時加入不同的表現手法，還能
深刻表達各種情感或心情。
　　本章將活用第 1～2 章的「擴大視線」與「拓展構思」，
創造各式各樣的「表現手法」。

該填入什麼台詞呢？

4-2　組合式表現手法①

組合兩個以上的詞彙或短句

在前面章節用來培養語感的「運用聯想鍛鍊想像」（參見 P.56），和「衍生印象的訓練」（參見 P.58、P.60），正是創造表現手法的工具。

但是單純替換詞彙只是「置換」，根本稱不上是「改變作詞的表現手法」。作詞的「表現手法」基本上是結合兩個以上的詞彙或短句。

接下來請各位也一起思考看看，不同的詞彙組合會帶來哪些印象吧。

⊙ [課題：以下是在「（　　）的風」括弧中填入顏色或顏色相關的詞彙，括弧內的字數不限]

Example

□ 銀白的風

□ 銀色的風

□ 金色的風

□ 灼熱的風

□ 紅色的風

□ 青色的風

□ 藍色的風

□ 灰色的風

□ 漆黑的風

□ 黑白的風

..

初期練習方法

　　總之先寫出十種說法了，各位覺得如何呢？相信每個人
的感受都不盡相同，有些大致能掌握意象，有些形容得相當
優美，但也有語意不明的詞彙（笑）。

　　起初練習這樣就足夠了。藉由反覆練習表現手法，可以
習得「想像力與創造力」。以下總結練習的步驟，請各位參
考步驟自行出題練習。

　　1）先列出一個詞彙。

<div align="center">⬇</div>

　　2）在詞彙前後加上不同詞彙或短句，然後檢查加上
　　　　後的詞彙變成什麼意思、形成什麼樣的印象。

<div align="center">⬇</div>

　　3）語意不明也無所謂，先熟練各種詞彙或短句的組
　　　　合。

4-3 組合式表現手法②

組合兩個以上的詞彙或短句

本節將繼續練習如何組合詞彙。範例是以歌詞經常出現的「○○的●●」做為練習素材。

⊙ [課題：請在下方括弧中填入適當的「詞彙」，括弧內的字數不限。請試著表達看看整句的意思]

..

Example

□雙眸中的（　　）

□悲傷的（　　）

□金色的（　　）

□灰色的（　　）

□光之（　　）

..

可視化也很重要

上述練習的重點在於，把腦海浮現的詞彙串聯起來。建議把想到的詞彙條列出來。

寫出來的主要原因是「可視化」。因為大腦無法一次處理大量的意象，更無法做好掌控或管理，所以必須倚賴視覺

輔助，只要眼睛看到文字就能掌握視覺感受到的意象。

有些人或許會質疑「智慧型手機或電腦不是也能辦到嗎？」，使用智慧型手機或電腦筆記當然沒問題。

但缺點是容易清除。只要覺得不好，馬上就能刪除。但擦掉筆記本上的字跡相對費時，多半會選擇暫時保留。這些字跡就是「辛勤練習的痕跡」，保留痕跡非常重要。

練習時不用深入思考短句的「意思」。因為想太多就容易煩惱「聽眾可能聽不懂這句的意思」或是「大家可能無法體會」，以至於無法進步。因此請以「組合新的表現手法」為優先目的來做練習。

起初以簡單的詞彙練習

再度利用本節的「○○的●●」短句，組合出下列幾種例子，每個範例都會說明筆者的創作想法，請各位也試著說明自己的想法。此外，本練習一概不用艱深詞彙，組合成的短句都相當簡單易懂。

..

Example　「雙眸中的溫柔」

意思：俗話說「眼睛會說話」，這句話想表達對方的發言或行動透露出真正的溫柔。還有隱藏在重話或態度背後，那顆為自己著想的心思。

..

Example　「雙眸中的預感」

意思：這句話有靈機一動想到什麼或感受到什麼的

意象。「靈機一動」並非模糊不清，而是帶著堅定的直覺。

Example　「雙眸中的星空」

意思：這句話可以是滿懷夢想與希望，也可以是充滿悲傷與孤獨。

Example　「雙眸中的鑽石」

意思：明顯是充滿愛的意象。還有「我眼中只有你」，隱含「你＝鑽石＝最昂貴的寶石」之意。

Example　「雙眸中的海市蜃樓」

意思：用「海市蜃樓」譬喻「看不見的真心」，這句帶有看不透真正心情或目的之意。除了有「抓不住」或「摸不著」的感覺之外，或許還有「你就是這麼有魅力」的意涵。

Example　「絕望的太陽」

意思：比喻「象徵希望的太陽也會感到絕望」。熊熊燃燒的太陽雖然沒有喜怒哀樂，可是卻連太陽都燃起絕望的火焰了。

Example　「悲傷的旋律」

意思：比喻與其說是由音符組成的旋律，倒不如說像是被悲傷或嘆息填滿的旋律。

Example　「悲傷的熱情」

意思：一般「熱情」一詞意指「熊熊燃燒的激烈情感」，多半是正面的意思。但是加上「悲傷」後就可以表現出悲傷的程度。同時具備化悲痛為動力，重新振作的意象。

..

Example　「金色的旋律」

意思：前面的「悲傷的旋律」已經用過「旋律」一詞，本例刻意搭配「金色」比較兩者。這句帶有情緒高昂或心靈悸動的意象。

..

Example　「金色的翅膀」

意思：代表堅定不疑的夢想、希望，也能用於表現展翅飛向未來的意象。

..

Example　「金色的黎明」

意思：代表即將開始的嶄新未來，或充滿希望的一天即將拉開序幕。還有「一日之計在於晨」的意象。

..

Example　「灰色的街道」

意思：由於遭受挫折，所以映入眼簾的一切，包含自己居住的街道都蒙上一層灰。這句帶有絕望，混沌失序的意象。

..

Example 「灰色的記憶」

意思：意味著褪色的記憶或是不想回憶起來的記憶。總之就是不是很好的回憶。

..

Example 「灰色的嘆息」

意思：「灰色地帶」多半意指「無法判斷的事物」。所以本例借用來表現猶豫不決，同時還有看不見未來，不知該如何是好的意象。

..

Example 「光之十字路口」

意思：這句有站在人生的分歧點，充滿希望與可能性的意象。還有「我已經做好覺悟」之意，所以或許也能用來說明「現在的選擇是人生中最重要的一刻」，彷彿人生的聚光燈正照在自己身上。

..

Example 「光之剪影」

意思：光速本來就是快到不可能留下影像的東西。但本例是表現光線的「軌跡」、「痕跡」或「軌道」，或許也能代表未來一片黑暗，拼命尋找希望（＝光）的剪影（軌跡、痕跡、軌道）之意。

 ## 運用「轉換」創造新的表現手法

不是「替換」，而是創造嶄新的「表現手法」

本節將介紹「轉換詞彙，創造嶄新表現手法」的方法，請看以下課題。

 [課題：把「非常寒冷的風」挖空改成「（　　　　）的風」，並在括弧中填入適當詞彙，括弧內的字數不限]

這個課題是利用從一個詞彙不斷聯想，擴大意象。

..

Example

冷到結冰的風

⬇

刺骨的風

⬇

利刃般的風

..

從「非常寒冷」會聯想到「冷到結冰」的狀態。

冷到結冰的風吹起來一定很痛吧，因此轉換為「刺骨的風」，接著又從「刺骨」聯想到「利刃」。

有些人可能會質疑「利刃＝冷？」。

「創造表現手法」就是本節想強調的重點，所以必須善

用轉換，而不是只是「替換」意思完全相同的詞彙。

　　轉換後的表現手法倘若包括原本的意思或意象，就算是「成功的轉換」。

轉換練習

　　接下來利用下述課題來創造新的表現手法。

⊙ [課題：請把「劇烈的強風」挖空改成「（　　　）的風」，並在括弧中填入適當詞彙，括弧內的字數不限]

╌╌╌╌╌╌╌╌╌╌╌╌╌╌╌╌╌╌╌╌╌╌╌╌╌╌╌╌╌╌╌╌╌

Example

□ 銳利的風

□ 尖銳的風

□ 割人的風

□ 堅毅的風

□ 狂暴的風

□ 熱情的風

╌╌╌╌╌╌╌╌╌╌╌╌╌╌╌╌╌╌╌╌╌╌╌╌╌╌╌╌╌╌╌╌╌

⊙ [課題：在「你是（　　　）」括弧內填入適當詞彙來形容「你」，括弧內的字數不限。每範例都會說明筆者的創作想法，請各位也試著說明自己的想法]

╌╌╌╌╌╌╌╌╌╌╌╌╌╌╌╌╌╌╌╌╌╌╌╌╌╌╌╌╌╌╌╌╌

Example　　「你是第一顆星星」

　　意思：這裡的「第一顆星星」是指「傍晚亮起的第一顆星」，在數以萬計的星星中名列第一。隱喻成茫茫

人海之中對方（你）對自己（我）的重要性。

Example 「你是向陽處」

意思：「向陽處」是指日照恰到好處，適合安歇的地方。隱喻成對方（你）對自己（我）而言是安穩的地方（存在）。

Example 「你是鑽石」

意思：「鑽石」是寶石之王，任誰都會愛不釋手。隱喻成自己為對方著迷，對方的魅力無人可擋。

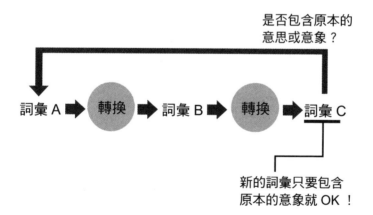

是否包含原本的意思或意象？

詞彙 A ➡ 轉換 ➡ 詞彙 B ➡ 轉換 ➡ 詞彙 C

新的詞彙只要包含原本的意象就 OK！

 用「肯定句」創造新的表現手法

斬釘截鐵的表現手法

本節的練習重點是利用「○○是●●●」的句型，表現斬釘截鐵的語氣。請各位一起來練習。

⊙ [課題：在「人生是（　　　）」括弧內填入適當詞彙來形容「人生」，括弧內的字數不限。每範例都會說明筆者的創作想法，請各位也試著說明自己的想法]

Example 「人生是場冒險」

意思：這是常見的說法。任誰也無法預測人生中會發生什麼事情，所以人生就像一場冒險一樣。

Example 「人生是場遊戲」

意思：人生的主角就是自己。人生中會發生各種事情，充滿刺激與快樂。遊戲可以重新開始，人生一樣也能隨時重新開始。

Example 「人生是拼圖」

意思：人生就是不斷重複相遇與離別，而時機與緣分就像一塊塊的拼圖。人生好比一幅拼圖，會經歷各種事情，然後自然與下一塊拼圖連接起來，最終變成一幅畫。

Example　「人生是漫長地打發時間」

意思：這是徹底俯瞰人生的表現手法。沉迷的時候、發呆的時候、快樂的時候、痛苦的時候、想哭的時候，所有行動之於人生都像在打發時間一樣。有些人或許會因為這種想法而覺得比較輕鬆。

Example　「人生是部作品」

意思：每個人的人生際遇都不同，名聲也有好有壞。因此人生可說是當事人創造的作品。

肯定句是最高深的表現手法

以上的表現手法只不過是範例，請各位務必自行思考。

肯定句在某種意義上可說是最高深的表現手法。斬釘截鐵的語氣也提高了表現手法的難度。畢竟把話說死本來就容易遭到質疑，一旦聽眾無法認同，就會失去效果（苦笑）。

 ## 擴大視線推敲表現手法

以「離別」為題

前面都是以填空方式來練習,接下來將擴大視線,訓練推敲能力。

以下是本節的課題。

⊙ [課題:把「和心愛的人離別的那一天」挖空改成「(⠀⠀⠀⠀⠀)那一天」,並在括弧中填入適當詞彙,括弧內的字數不限。表現手法不拘]

請各位想像自己和「心愛的人離別的那一天」。轉換後的表現手法不僅是針對男女朋友,如果還能包含與家人、親戚或好友的離別會更好。

人們往往把離別形容成「心裡好像開了一個洞」。很多人會感到恐慌,「不知道明天該怎麼辦」,或「覺得人生完了」。

無論是哪種情緒,重點都是化身為主角,想像當下的喜怒哀樂,自己的心境與行動,而不是漠然地描寫故事。如此一來,應該可以發現許多值得寫的事情。

推敲表現手法的方式

以下是筆者的示範。

① 「妳不在我心中的那一天」

② 「妳離開這個世界的那一天」

③ 「我的世界停止運轉的那一天」

下面是這三種表現手法的推敲過程。

✎ ＜思考１＞

剛開始化身為主角，想像主角的心境。姑且不論是何種原因分手，都會產生「妳消失了」的感覺吧。過去無論什麼日子都有心愛的人陪伴左右，現在卻不在了。將「消失」改為「不在」，於是想出「妳不在我心中的那一天」。

↓

✎ ＜思考２＞

對方離開之後，連自己的世界也將失去意義。從而想出「妳離開這個世界的那一天」。

↓

✎ ＜思考３＞

接下來甚至覺得自己的時間也停止了，所以是「我的世界停止運轉的那一天」。

想像失去重要的人的「嚴重性」，也會認同這三種表現手法一點也不誇張。

 轉換部分表現手法

運用轉換創造新的表現手法

以下是上一節列舉的三種表現手法。

① 「妳不在我心中的那一天」
② 「妳離開這個世界的那一天」
③ 「我的世界停止運轉的那一天」

這裡請各位注意①和②，是從「我心中」轉換成「這個世界」。因為對方離開我所有生活的範圍，所以可說是「離開這個世界」。像這樣只要轉換一部分的表現手法，便能創造出其他的表現手法。

課題練習

接下來請各位一起練習。

⊙ [課題：把「妳是最完美的人」挖空改成「妳是（　　）的人」，並在括弧中填入適當詞彙，並括弧內的字數不限]

Example

□「妳是充滿光輝的人」
□「妳是迷倒我五感的人」

□「妳是奪走我心的人」

⊙[課題：把「妳充滿自信」挖空改成「妳（　　　　）」，並在括弧中填入適當詞彙，括弧內的字數不限]

　　這題自由度高，但相對地較難。

Example

□「妳散發光彩」
□「妳眼神堅定不疑」
□「妳一身正氣凜然」

⊙[課題：把「尋找明天」挖空改成「尋找（　　　　）」，並在括弧中填入適當詞彙，括弧內的字數不限]

Example

□「尋找希望之光」
□「尋找下一個未來」
□「尋找屬於我的未來」
□「尋找無限可能」

 從「意思」創造表現手法

從語意構思

　　成為職業作詞人之後，經常必須回應「這種意思有沒有其他更好說法」的要求。

　　本章大量練習了轉換原本的詞彙，或表現手法來創造新的表現手法。本節將從「場景」或「意思」練習不同的表現手法。

⊙ [課題：表現「克服痛苦悲傷」的場景]
　　在看完成例子之前，先來「分析」過程。

✍ ＜分析 1 ＞
　　首先必須思考「痛苦悲傷」可以用哪些詞彙替換。

⬇

✍ ＜分析 2 ＞
　　接著思考「痛苦悲傷」一詞，後面接什麼詞彙可以代表「克服」。

⬇

✍ ＜分析 3 ＞
　　最後客觀審視完成的表現手法，語感和主題是否一致，也就是「是否符合要求」。另外，本課題並非是練習「替換詞彙」，所以只要表現手法有符合課題內容，包含其他意象也沒關係。

Example

□越過嘆息

□嘆息化為決心

□淚痕逐漸消失

□朝陽染紅心中的黑暗

□打開滿是傷痕的門扇

□為悲傷上鎖

□脫下悲傷的薄紗

誇張反倒是恰到好處

　　各位現在想到哪些表現手法了呢？這種時候正是擴大視線與拓展構思的好時機。但平時就要到處收集各種詞彙。即使剛開始有些誇張也無所謂，重點在於大膽地轉換詞彙或表現手法。

 ## 印象深刻的表現手法

利用經典主題來練習

歌詞必須追求「印象深刻」。因此本節將根據某些經常使用的詞彙,創作令人印象深刻的表現手法。筆者準備的例子如下。

⊙ [課題:請寫下具有「喜歡妳到無法自拔」、「妳最重要」之意的表現手法]

這可說是作詞的「經典中的經典」。在本章開頭的「求婚」範例中也有提及,「喜歡妳」、「妳最重要」是「貼近日常生活」的表現手法,比「求婚」更容易投射情感,對於鍛鍊構思而言是非常好的題目。

雖然現在說好像太晚,不過請各位創作時務必克服「害羞」心理。某些想法的確令人害羞,不過職業作詞人必須對自己的作品充滿信心(笑)。

以下是筆者的示範。

Example

□沒有你,我活不下去
□沒有你的世界沒有意義
□沒有你的世界,我沒有興趣

□沒有你的世界是黑白的

□我只要你，其他什麼都不要

□只要有你在，我就能堅強

□因為有你，我才活得下去

□你就是我生存的意義

藉由「轉移」創造不同表現手法

有些人可能已經發現前四句是假設「你不存在」，後四句是假設「你存在」了吧。

像這樣只要運用「轉移視線和構思」，便能「以某種視角或想法，創作出不同的表現手法」。

當構思出表現手法時，要露出得意洋洋的表情唷！

 # 加入滿滿的情感表現

直率的表現手法也不錯

歌詞有時需要直率的表現手法，但有時候卻不需要。例如「我愛你」這種說法坦白直接的詞彙，就可以直接用於歌詞。

但是，如果業主委託時並未要求使用「直接的表現手法」的話，那麼「使用何種表現手法」將是作詞人展現實力的時機。這種時候就需要具備「露骨」的描寫能力。

請各位一起來思考以下的課題。

⊙ [課題：請加入濃烈的情感，強調「我愛你」]

這個課題乍看之下會從「增添強調意味的詞彙」方向來思考。例如「我最愛你」、「非常愛你」。但是這些說法都非常普通，了無新意。

這種時候推薦各位使用「倒辭」修辭法。

倒辭的使用方法

舉例子說明，「我愛你」表示我非常喜歡「你」，相反詞就是「討厭你」。

所以從相反詞可以推敲出「我就是無法討厭你」這種表現手法。多加運用這種「相反詞」，就可以用來強調原本的意思。

以下是筆者的示範。

..

Example

□「我就是無法討厭你」

□「我想討厭你卻做不到」

□「求求你，讓我討厭你」

□「這世上沒有任何方法能讓我討厭你」

..

　　如此一來，是不是一下子就寫出幾句「露骨」的表現手法了呢。相信打動人心的要素也會有所增加。

(4-11) 保留與更動

這也是作詞人必備的能力

　　思考表現手法或歌詞時，相信各位也常為了「最後想用這句，但前面該搭配什麼詞呢？」而煩惱吧。即使是職業作詞人也會經常被要求「可以保留結尾，只更動這裡嗎？」。

　　因此，本節將介紹如何「保留部分，創造不同的表現手法」。請各位一起練習以下課題。

⊙ [課題：在「愈是（　　　　　　）愈是美麗」括弧內填入適當的詞彙，括弧內的字數不限]

使用意義完全相反的詞彙

　　這個課題只有「愈是美麗」一個線索，「愈是」呈現的是「程度」，通常前面會接表現「狀態」的詞彙。例如「愈是痛苦，事後回想起來愈是珍貴」、「愈是辛苦，愈是充實」。

　　這裡請各位記住一點，「愈是」前後接的是「意思完全相反」的詞彙。由此可知，本課題後面接「美麗」時，不管前面是什麼狀態，以結果來看都「必須是美麗的事物」。

請以上述的提示來思考表現手法，以下是筆者的示範。

□愈是扭曲愈是美麗

□愈是笨拙愈是美麗

□愈是缺陷愈是美麗

□愈是殘酷愈是美麗

□愈是危險愈是美麗

可以只更動副歌
最後的部分嗎？

就算是職業作詞人也
經常遇到業主要求更動部分歌詞

 利用誇飾法加深印象

思考範圍擴大到銀河系

　　本節將介紹誇飾法的表現手法。尤其是填寫樂曲本身充滿爆發力，或節奏強烈的歌曲時，平鋪直敘的用詞不但無法展現活力，也缺乏衝擊性的印象。

　　但是該怎麼做才能創造不輸給樂曲本身，令人印象深刻的歌詞呢？

　　方法很簡單，就是以地球……不對，甚至是以銀河系來描寫就能達到效果了（笑）。

　　假設想為對方打氣或激勵對方鼓起精神時，通常會說「打起精神來吧」、「加油」、「投注更多熱情吧」。但是作詞時可以使用更為強烈的表現手法。

以「太陽」為例

　　就以上述的「投注更多熱情吧」為題來思考看看，銀河系中說到「熱」會想到什麼？一定會馬上想到「太陽」對吧？

　　所以本節將利用「熱的代表『太陽』」來練習誇飾法。

⊙ [課題：「投注更多熱情　直到將太陽（　　）」，括弧內填入什麼詞彙能鼓勵對方，為對方打氣呢？括弧內的字數不限]

Example

□「投注更多熱情　直到將太陽燒焦」

□「投注更多熱情　直到將太陽燃燒殆盡」

□「投注更多熱情　直到將太陽融化」

⊙ [課題：「投注更多熱情　直到太陽（　　）」，括弧內填入什麼詞彙能鼓勵對方，為對方打氣呢？括弧內的字數不限]

Example

□「投注更多熱情　直到太陽燙傷」

□「投注更多熱情　直到太陽乾旱」

□「投注更多熱情　直到太陽融化」

□「投注更多熱情　直到太陽蒸發」

□「投注更多熱情　直到太陽失色」

□「投注更多熱情　直到太陽也嫉妒」

(4-13) 主角一分為二

用於自問自答或煩惱的表現手法

　　歌詞經常出現「面對自己」、「內心掙扎」等場景。無論是戀愛、夢想還是工作，人們因為煩惱，所以常會在各種場面自問自答。

　　這種時候不適合直接描述內心掙扎或自問自答。最好是創造一個「與自己面對面的對象」，藉此比較自己與這個對象，描寫剪不斷理還亂或捫心自問的故事。

練習「創造另一個自己」

　　舉例子說明，描繪「理想與現實」或「真正的自己與虛偽的自己」時，該怎麼創造與自己面對面的對象呢？因為是自己的故事，所以照理說主角也只能是自己，對吧？但是，從「理想的自己與現實中的自己」或「真正的自己與虛偽的自己」，就能設定兩個截然不同的人物，然後只要把另一個自己「投射」到這個對象身上即可。

　　那麼，請各位一起來練習以下的課題。

▷[課題：描繪「理想與現實」或「真正的自己與虛偽的自己」時，可以把「另一個自己」投影在什麼媒介上呢？每個範例都會說明筆者的創作想法，請各位也試著說明自己的想法]

Example 「鏡子裡的自己」

意思：分不清「鏡子裡的自己」是「自然的自己」還是「偽裝的自己」，究竟「哪一個才是真正的自己」？

Example 「水面上的自己」

意思：水面掀起陣陣波紋，映照在水面上的自己也隨之搖晃，藉此譬喻「下定決心的自己」與「猶疑不定的自己」。

Example 「照片中的自己」

意思：照片中的自己充滿夢想和希望，現在的我還能露出這樣的笑容嗎？

Example 「自己的影子」

意思：這個影子是自己內心的黑暗面呢？還是創造黑暗的光明呢？藉此透露出自己的兩面人格。

Example 「車窗裡的自己」

意思：以前的自己是搭著電車去追逐夢想，現在的自己卻疲憊不堪，淨是嘆氣。

Example 「日記中的自己」

意思：那時候的自己積極向上，充滿希望，處處展現真實的一面。現在的自己卻快要被現實打敗，只能把真心話藏在心裡。

 從主題的狀態構思

活用轉換

相信許多人都想要「使用更不一樣的詞彙或譬喻來描寫主題」。但想不出來的時候，即使對著主題發呆，也不會冒出什麼嘉言錦句。這種時候就應該思考主題的「狀態或意象」。

舉個例子，假設主題是「終結單身」，雖然想到要用譬喻法來形容，但始終沒有任何靈感。首先必須確定「終結單身」是什麼樣的狀態？是否可以替換成「心意相通」？然後進一步想像「相通」的狀態，應該就能想出新的表現手法。

⊙ [課題：將「心意相通」的「相通」替換成其他說法，字數不限]

..

Example

□心意相投
□表達心意
□心意相互吸引

..

各位覺得上述的例子如何呢？從「終結單身」聯想到「心意相通」，再從相通的狀態或意象想出「相投」、「表達」、「相互吸引」等新的詞彙。

「終結單身」衍生另一個課題

接下來再深入思考其他的表現手法吧。

⊙ [課題：令人相信「男女主角真的在一起了」的表現手法]

..

Example　「時鐘的指針重疊」

意思：長針和短針交疊的模樣。

..

Example　「互相追求的吸引力」

意思：吸引力促使兩人離不開。

..

Example　「夕陽染紅大海」

意思：想要染上對方的色彩。

..

請各位務必自行出題，嘗試創作各式各樣的表現手法。

 改變表現手法的印象

利用倒裝法強化印象

　　本節將說明另一種有趣的表現手法。那就是「改變語句組合的順序，使歌詞瞬間變得印象深刻」，也就是所謂的「倒裝法」。以下是幾個例子。

Example 1

「朋友起身」➡「起身！朋友」

Example 2

「輸家滾開」➡「滾開！輸家」

Example 3

「這樣下去就糟了」➡「糟了！這樣下去」

　　各位覺得如何呢？與原本的語句相比，語氣是不是更加強烈了呢？

　　不過是改變語句組合的順序，帶給人的印象便截然不同了。一開始就宣示重點，也能瞬間喚醒聽眾對歌詞的注意。

改變語尾也能增強印象

　　左頁的例子都是直接調換順序，接下來介紹改變語尾。請看以下例子。

Example 4

「向未來前進吧」 ➡ 「前進！邁向未來」

Example 5

「抓住明天吧」 ➡ 「抓住！每個明天」

　　以上兩個例子改成「前進吧！邁向未來」和「抓住吧！每個明天」也可以，只是命令的語氣能帶來更為強烈的印象。^{譯注}

　　那麼「成為作詞人吧」該怎麼改呢……？

　　就是「目標！作詞人」

譯注　原書本頁想說明日文動詞語尾變化的「命令形及意向形／未然形」，將對整句帶來怎樣的效果。用命令形改成的「前進！邁向未來」帶有命令口氣；而用意向形／未然形改成的「前進吧！邁向未來」則有呼籲或勸誘之感。

SMAP〈開始之歌〉的意義

　　SMAP 在 2008 年推出的第十八張專輯《super. modern. artistic. performance》中，收錄我擔任作詞、作曲、編曲與單曲製作的歌曲〈開始之歌〉（日後由歌迷投票集結而成的精選輯《SMAP AID》曲目中獲得第二名的殊榮，感謝各位支持）。

　　當時，我是想像 SMAP 在演唱會上演唱這首歌時的模樣來創作，所以訂定的目標是「獻給全日本國民的加油歌」。這是我的真心話，並非矯揉造作。這首歌大受歌迷好評，也獲選為演唱會高潮時演唱的歌曲。我自認這是我「終於可以挺起胸膛，説自己是職業作詞人」的作品。

　　2011 年時發生了日本三一一大地震。當我為此感到無助，痛感「音樂真是一點用也沒有」時，就傳來「避難所播放 SMAP 的〈開始之歌〉」及「許多人向廣播節目點播〈開始之歌〉」的消息。

　　這首歌裡沒有任何一句「加油」，描述的是希望「明天」能比「今天」更幸福一點點。

　　由於日本三一一大地震所造成的災害過於嚴重，以至於大家一時之間還無法思考重建或未來的事情。當身心靈處於極限狀態時，任誰也無法放眼未來吧。這才是現實生活。然而正因為如此，這首歌才能為眾人帶來力量。

第 5 章

作詞方法

本章終於要進入實際作詞的階段。

現在不管是視線或構想都比閱讀本書之前更加豐富，而且頭腦也變得靈活了吧？

本章將介紹作詞的所有流程，詳細說明故事大綱或故事世界觀是經過哪些步驟或思考方式，轉化成歌詞，又如何琢磨字句，或刪或挪。詞彙也都使用貼近日常的事物，所以更容易了解「整個作詞過程」。當然，表現手法千變萬化，本章無法逐一示範。但願能藉由呈現筆者的思考方式，讓各位模擬創作過程。

5-1 作詞的工程

七個要素

作詞必須經過幾道「工程」。

首先是第 3 章提及的「故事創造與擴展故事背景的方法」，分別為以下三點。

① 「從設定創造故事」
② 「從主題創造故事」
③ 「琢磨設定與背景」

這三點將決定歌詞的方向與內容。

接下來是思考與決定細節時，需要的四個工程。

④ 「決定情節發展」
⑤ 「從故事大綱琢磨歌詞」
⑥ 「琢磨與添加表現手法」
⑦ 「思考歌名」

以上七個就是作詞的主要工程。

用作詞腦實際作詞

相信各位閱讀至此，應該已經鍛鍊出「舉一反三」的大腦了。

具體來說，就是無論意識、視線或構思都全面提升到「適合作詞的狀態」。因此實際作詞時會發現自己竟然能寫以前想不到的故事、嶄新的表現手法或點子。

倘若作詞還有不安的部分或不順利的時候，建議翻回第3章或第4章複習內容，並且多加練習。

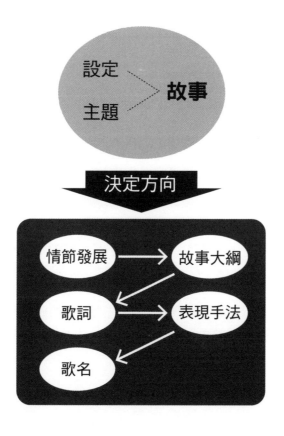

5-2 決定主題

案主通常會指定主題

作詞的第一步是「決定主題」。創作歌手都曾經有過自己決定主題的經驗，如果是為他人作詞，對方應該也會提出「希望歌詞有這種感覺」的需求。

委託內容或比稿徵文說明裡，幾乎都會明確寫出主題。

例如「人生的加油歌」、「給朋友的話」、「相遇與離別」、「畢業」、「單戀」、「說不出口的思念」、「對自己發誓」、「重新出發」等等。所以「這首歌詞請以這種感覺創作」的指示就是「主題」。

聚焦指定主題

無論是自己發想或是案主指定的主題，都必須進一步「自行鎖定主題」。

倘若案主有具體的細節要求，當然必須根據案主要求來思考。但是，一般指定「主題」都只是大略的方向，所以需要聚焦主題的範圍。

本節將示範筆者實際「聚焦」主題範圍的過程。過程看似瑣碎，但思考的過程與成果的效果將是成長的泉源，請各位繼續奉陪。

假設主題是「加油歌」。目前只有這個線索還無法下筆，因為加油歌的種類很多，例如以下幾種類型。

...

Example

☐ 為自己加油

☐ 為好友加油

☐ 為家人加油

☐ 為重新出發加油

☐ 為人生加油 ……etc.

...

加入共鳴元素

　　如果是「為自己加油」的歌詞，就不適合寫「作詞人為自己加油打氣的話語」。這種做法因為針對性強，身為局外人的聽眾難以投射情感，所以會變成作者自我滿足的歌詞。

　　那麼該怎麼做才好呢？

　　如同前面章節反覆提及，想打動一般大眾就必須時時意識「共鳴」。

　　因此最好把歌詞「轉換」成「別人也會覺得是『為自己打氣』，甚至是『專屬自己的主題曲』」（請參考P.111，把「求婚」的內容轉換成身邊事物的技巧）。

　　請把第113頁的幾項確認重點放在心裡，當思考「如何提升主題的共鳴度」時就能派上用場。

獲得各年齡層或不同性別的共鳴

有時案主會指定主要客群的年齡或性別。這時就必須找出這群人會對什麼產生共鳴。

若沒有指定，只是「希望獲得大眾喜愛」、「想大紅」的話，就必須自己思考「共鳴的內容」。

這時候就會冒出新的疑問，給自己的加油歌「該怎麼做才能獲得眾人的共鳴？」。

讀到這裡，或許有人突然靈光一現，也有人已察覺這是前面章節講過的內容（笑）。沒錯，其實講的都是同一件事情。

第 3 章的〈3-5〉到〈3-7〉（P.90 ～ P.99）是以「夢想與現實的差距」為題，分析「各個年齡層的差異性」。現在就把這套方法應用到實際作詞上。

對音樂有興趣的年齡層雖然無法一概而論，但通常是十五歲到五十歲之間。如果希望這一大群人都能認同這首是「給自己的加油歌」的話，引起共鳴的「共通項目」會有哪些呢？換句話說，注意到共通項目，並且加以分析即是作詞的關鍵。

共通項目可能有以下幾點。

Example

□針對已經在努力的人，給予更多能量

□針對快撐不住的人，在背後推一把

□針對受挫墜入谷底的人，陪伴在他們的身邊

□針對遭遇不幸的人，告訴他們「不要憋在心裡，大哭
　一場沒關係」
□針對已經努力到極限的人，溫柔地告訴他們「偶爾唉
　聲嘆氣也沒關係」

想像聽眾當下的狀態

　　下一步是思考在「何種狀態」之下，不論年齡都需要一
首「給自己的加油歌」。也就是說，作詞人必須想像聽眾的
狀態。筆者想像有以下六種狀態。

Example

□正視自己
□每天都被某種壓力壓得喘不過氣
□覺得自己很糟糕，幾乎快要放棄
□面臨痛苦，即將撐不住
□希望自己多一點自信
□渴望自己不足的能量

　　各位覺得如何呢？那些想聽「給自己的加油歌」的人應
該就處於這些狀態。

　　各位覺得這些狀態會因為年齡層而有差異嗎？筆者認為
無論哪個年齡層都可能發生，甚至有不少人目前正處於這些
狀態中。

即使青少年也會有必須正視自己，坦然接受自己的極限，或感到心灰意冷的時候，二十歲、三十歲、四十歲也可能面臨相同的問題。五十歲以上的人則普遍都經歷過。

　　因此不分年齡層，描寫大部分的聽眾都

「經歷過的事」
「正在經歷的事」
「可能經歷過的事」

便是「最能引起共鳴」的歌詞。

「狀態」與「心情（思緒）」優先

　　前面已經舉過「狀態」的例子，其實「心情（思緒）」也可以用相同方式推斷。例如「壓得喘不過氣的心情」、「覺得自己很糟糕，幾乎快要放棄的心情」、「面臨痛苦，即將撐不住的心情」、「希望自己多一點自信的心情」等等。因此換成

「經歷過的心情（思緒）」
「正在經歷的心情（思緒）」
「可能經歷過的心情（思緒）」

也說得通。以共通的「狀態」與「心情（思緒）」來思考「共鳴」，便能貼近大眾的心情。

避免侷限「共鳴」範圍也很重要

　　這個階段有一項重點。有時可能會因為過度解讀「共

鳴」，以至於視線或構思變得狹隘，讓好不容易已擴大的主題又再度遭到「範圍限縮」。

例如第 159 頁，雖然已經想像聽眾的各種可能狀態，但不需要把聽眾縮小至其中一種。因為這些狀態都可能發生在任何年齡層的聽眾身上。所以把所有要素都考量進去也沒有問題。

這些狀態還可以互相串連與連結，請看以下的例子。

..

Example

□「正視自己」╳「每天都被某種壓力壓得喘不過氣」

□「快撐不住」╳「渴望自己不足的能量」

□「覺得自己很糟糕，幾乎快要放棄」╳「希望自己多
一點自信」

..

以上只是列舉幾個例子。全部串連起來，足以構成一篇故事，而且不會有牽強附會的感覺。

反過來說，如果把歌詞的焦點放在「覺得自己很糟糕，幾乎快要放棄」的話，對「即將一決勝負的人」來說就不是目前適合聆聽的歌曲。

既然已經把「共鳴」納入考量項目，卻自限客群範圍將非常可惜。這也是實際工作中容易犯的錯誤。總之，作詞時必須隨時檢查內容是否足以打動大多數聽眾。

 思考大致的「設定」與「方向」

聽眾類型

前一節已經決定歌詞的主題是「給自己的加油歌」，也列出所有「共鳴的要素」了。下一步是思考大致的「設定」與「方向」。

各年齡層的男女或多或少都有過失敗、傷心或挫折的打擊，而失去信心的時候。這群聽眾若能因為這首歌再度展露笑顏，振作精神，然後獲得繼續努力下去的力量的話，那麼這首歌詞就有意義（被聽眾接納）。

除此之外，有些人的煩惱可能不是很嚴重，或事情進展順利，只是想更上一層樓也會感到不安或內心糾結。歌詞內容如果也能打動這群人會更好。

因此，從「何種狀態的人在何種心情（思緒）之下會聽歌」，推論出「煩惱於現狀、感到不安、內心糾結」的結果。是不是很合理呢？

這裡先稍做整理。

1）一開始的主題：加油歌

⬇

2）進一步鎖定主題：給自己的加油歌

⬇

3）思考如何打動所有年齡層，想像聽眾的狀態（第 **159** 頁
的六種可能狀態）

↓

4）設定大致的設定與方向：煩惱於現狀、感到不安、內心
糾結的人聽了會感到共鳴的加油歌

採取步驟化的理由

截至目前為止已通過四個階段了。過程中可能已經有人
會覺得「加油歌就是寫給正在煩惱的人」。但是聽眾不見得
是煩惱時才會聽加油歌，甚至許多加油歌只是起了「振奮人
心」或「鼓舞士氣」的作用。

主題往往是漠然的大方向。為了確保作詞能引起共鳴，
必須一步步檢討包括〈5-2〉（P.156）在內的所有可能性。

這些作業雖然瑣碎，卻是推敲「該如何描寫才能打動大
眾」及「什麼內容才能引起所有年齡層的共鳴」時，不可省
略的過程。

若沒有這些過程，只是憑直覺認為「這種題目，描寫這
些事情就好了」便貿然下筆的話，不但視線會變得狹隘，過
於武斷，最終將容易變成缺乏共鳴的作品。

第5章

作詞方法

 思考大致的「主角模樣」

從設定與方向思考

接下來是思考故事的主角模樣。主題延續上一節的「給自己的加油歌」。

以這個主題作詞時，主語可能是「我」或「我們」等^{譯注}。

基本上主語設定為第一人稱的「我」就可以了。使用複數型的「我們」，例如「我們一定沒問題」等歌詞的視角包括歌手與聽眾，所以當需要客觀描述什麼樣的事情時將非常有效果。

那麼就來著手思考主角的大致模樣。由於前一節已設定是「獻給煩惱於現狀、感到不安、內心糾結的人」，因此主角與其說是「充滿自信的人」，倒不如說是「愈來愈缺乏自信，嘆息聲也愈來愈多的人」更為恰當。

如果歌詞是描寫這種形象的主角，對於「一開始充滿自信與幹勁，卻遭遇失敗或是行動前承受極大不安幾乎崩潰」的人而言，也會覺得是為自己打氣的加油歌。

譯注
原書是「私」、「僕」、「俺」、「私たち」、「僕たち」、「俺たち」、「僕ら」。
日語裡男性有幾種自稱詞，使用的場合或立場也不盡相同，類似中文的「我」、「本大爺」、「咱」等。

另外，就算是成功人士，過去也應該有不安或時常唉聲嘆氣的時期，所以多少會產生共鳴。

掌握同性或異性的視線

主角應該設定為男性還是女性，是依照歌手的性別來決定。由於男女的用詞或語氣稍有差異，所以也必須站在異性的視線思考才行。若是「因為我是女性，所以無法從男性視線描寫」的話，恐怕無法勝任職業作詞人的工作。

筆者以前不僅會分析從女性視線描寫的歌詞，每月還會翻閱女性時裝雜誌或女性週刊，並且和女性朋友、前輩後輩、學生聊天，學習女性特有的「思考方式」或「流行」。

過去的努力使筆者在為女性歌手作詞，或是和培育階段的女性創作歌手討論歌詞時，得以派上用場。

研究同性的歌詞當然也十分重要，透過和朋友聊天了解時下流行什麼、以及這種想法是多數還是少數，將是打造主角形象的重要元素（請參考第 105 頁的〈3-10〉與第 108 頁的〈3-11〉）。

思考「背景」

具體化主角形象

先整理截至前一節為止已設定的要項。

①「給自己的加油歌」

②「聽眾聽了也會覺得是寫給自己的加油歌或專屬自己的主題曲」

③「歌詞內容足以打動煩惱於現狀、感到不安或內心糾結的人」

④「主角形象是逐漸失去自信，變得經常嘆氣」

筆者想讓女生演唱這首歌，因此主角設定為女性。

目前關於主角的資訊還太少，所以接下來將擴張上述的四個要項，進一步思考主角的背景。但是，設定若太死板將不利於聽眾投射情感，也會局限聽眾範圍。因此正確做法應該是「打造足夠作詞程度的主角形象」。

根據目前的條件，可寫出以下的故事大綱。

⊙ [故事大綱 1]

我目前正為實現某件事情而努力（原注：「某件事情」可能是夢想、戀愛、工作）。但是進展不順利，逐漸失去自信。

年齡「約莫」介於 25 ～ 29 歲之間

第 3 章的「夢想與現實的差距」例子，相當適合做為「加油歌」的主題，若加入主角的背景，將非常寫實，而且能帶來良好的效果。

就算聽眾已經實現夢想了，但只要心中還存有「自己明明可以做得更好」或「如果當時這麼做的話就太好了」的想法時，就會覺得自己應該「更上一層樓」、「再加把勁」，所以一樣會產生共鳴。

此外，從〈3-6〉（P.94）各年齡層的「夢想與現實的差距」結果來看，可知 25 ～ 29 歲的聽眾是最容易有共鳴的族群。此外，20 世代的男女也最常感到不安或內心糾結。這段時期會面臨結婚或轉職等人生重大抉擇，將對生活帶來許多變化。

因此建議把主角的背景設定在「約莫介於 25 ～ 29 歲之間」，加上「約莫」的理由會在下一個段落說明。

主角形象不一定與聽眾一致

為什麼要加上「約莫」呢？因為歌詞裡若有通常是發生在 25 ～ 29 歲的「結婚」與「轉職」等具體要素的話，聽眾範圍會變得太過狹隘。因此將主角背景設定為「約莫介於 25 ～ 29 歲之間」，歌詞則以所有年齡層都有共鳴的「不安或糾結」、「夢想與現實的差距」為中心來描寫就沒問題。

簡言之，故事的人物背景雖然設定在「約莫 25 ～ 29 歲」，但歌詞所觸及到的對象（聽眾客群）「並未限定於 25 ～ 29 歲」。獲得其他年齡層的共鳴也十分重要，所以主角形象不需要與聽眾完全一致。儘管如此，25 ～ 29 歲的聽眾一定感慨更深。

寫「故事大綱」

接下來依循上述的背景，擴大描寫故事大綱 1。只是「大致的意象」也沒關係。

⊙ [故事大綱 2]

總之我非常努力。我發現自己每天都忙到暈頭轉向，完全超乎能力負荷範圍。雖然覺得「自己明明很努力了」，卻總是做白工，屢屢遭受挫折。這種生活日復一日，回到家裡也常常嘆氣。老是和周遭的人比較，變得焦躁不安。於是我明白到一件事，無論改變什麼都好，但發現新的自己得趁「現在」。儘管如此，我還是被現實折磨到筋疲力盡，失去勇氣。請給我力量。

看到這裡，相信無論是十多歲還是三十多歲的人都會有共鳴。

二十多歲的人自然會從「老是和周遭的人比較，變得焦躁不安」、「無論改變什麼都好，但發現新的自己得趁現在」，聯想到轉職或即將邁入三十歲大關的焦慮。這便是關鍵。

 思考「展開」＝「起承轉合」

樂曲的結構與故事的情節

完成故事大綱之後，下一步是思考「展開」。換句話說就是「歌詞的情節」。

一般樂曲多半是以下面這種結構組成第一段的旋律。

主歌 A—主歌 A'[編注]**—主歌 B—副歌**

依照故事寫作的基本結構，便是

起—承—轉—合

總之，兩者幾乎一致。

從終點＝「合」思考

從上一節的「故事大綱 2」（左頁）思考「起承轉合」或許不是容易的事。所以建議先想清楚「自己想說什麼」，從「終點＝副歌」著手。

「故事大綱 2」的終點是「請給我力量」，也就是相當於副歌的部分。但目前還不足以成為「給自己的加油歌」，只不過是拜託別人「給予力量」罷了。

編注　與主歌 A 相近，但稍有不同時會以主歌 A' 稱之。

畢竟主題是「給自己的加油歌」，所以必須重視怎麼做才能讓自己振作精神、以及帶給聽眾勇氣或力量。考量到這點時，應該就能明白該如何添加「故事大綱」的「終點」。以下「故事大綱 3」的終點是筆者的示範。

..

⊙ [故事大綱 3]

　　無論是迷惘還是行動，都會感到不安。既然如此，我該選擇哪一條路呢？那就自己給自己鼓勵吧。果然我還是想發現新的自己。

..

從兩個重點導出結論

　　「故事大綱 3」的重點是「自己真正的心情」。例如煩惱於夢想與現實差距的自己、無法達成目標中途停下腳步的自己、遭受傷心打擊已無法展開行動的自己。筆者分析這些情緒時，發現以下兩個共通點。

□「想要往前邁進」的心情
□「無論何時，心中的不安都不會消失」的事實

　　因此導出「無論是迷惘或行動，都會感到不安」的結論，將其設定為「自己真正的心情（＝心聲）」。聽眾也會覺得「好像真的是這樣」。

 ## 5-7 打造「起」、「承」、「轉」的方法

思考「起」＝「開頭」

前一節已經寫好終點了，本節將說明「開頭」的部分。「起」是故事的開端，重點是帶領聽眾進入歌詞的世界觀。

這時候如果讓聽眾覺得「咦？怎麼開頭就不太懂意思」的話，將會帶來負面效果。所以最好讓聽眾在「起」的階段就大概了解歌曲的風格。雖然有些歌詞會在開頭就表明結論，或刻意描寫得很曖昧吸引聽眾的注意，但本節將示範普遍的方法。

從截至目前為止的故事大綱來看，「起」的情節應該會描述以下兩點。

⊙[「起」所描述的事項]
　□忙到眼花撩亂的每一天
　□超出能力負荷的樣子

思考「承」

「承」一般是用來「進一步描述起」。各位覺得描述以下的事項如何呢？

⊙ [「承」所描述的事項]

　　☐ 和周圍的人比較，陷入焦躁的情緒

..

　　聽眾聽到上述的「起＋承」部分時，應該大致了解這首歌的方向了。

「轉」＝「轉機」

　　「轉」是描述「故事情節的轉折」，也是「連結主歌與副歌的重要媒介」。

　　如果是「給自己的加油歌」的話，自己就是承受許多現狀壓力或煩惱的主角。有些會在「轉」的部分描寫遇到什麼樣的轉捩點，甚至透露是否找回勇氣，是否發憤圖強，是否積極向前等訊息。因此需要琢磨描述什麼才會變成轉機。

　　重新整理主角在進入「轉」之前的模樣。

..

⊙ [起到承的主角模樣]

　　每天都忙碌不堪，事情超出自己的能力範圍。心情原本已經很焦急了，加上和其他人比較之後又更加焦躁不安，形成惡性循環。

..

　　怎麼做才能順利將這種情況下的主角連接到副歌的積極向前的情緒，或導出自己真正的心情呢？

這裡的焦點是「經常煩惱和嘆氣」。

時常煩惱和嘆氣會削弱自己的幹勁，所以只能當做負面要素。

但是筆者認為正因為是「轉」，讓情節「逆轉」也不錯。如此一來，就能寫出以下「轉的故事大綱」。

⊙ **[轉的故事大綱]**

> 逝去的時間教會我「因為現實精疲力竭，老是嘆氣，以後的日子也不會有所改變」。

各位覺得如何呢？此時主角已經發現「繼續這樣下去，未來還是一成不變」。轉變的契機是每天老是嘆氣，或過度煩惱而變得消極的時候。

「轉」是開關

這裡所謂的「轉」就像開關一樣，用來逆轉至今的故事發展。倘若沒有「轉」，就會一直重覆同樣的內容直到進入副歌。如此一來，整首從頭到尾就只是不斷替換詞彙，內容上卻毫無變化。

因此思考如何自然地邁向「合＝終點」，就得注意「轉換的效果」。「轉」除了是「轉機」的意思之外，同時具有「逆轉現狀」的戲劇化效果。

 5-8　彙整內容

條列「描述項目」

　　截至上一節為止,已經針對「給自己的加油歌」,分析了很多應該描寫的內容。本節將彙整前述的各種項目。不建議只在腦中思考,請將內容寫在紙上,避免因為過於專注而導致內容偏離設定。

⊙ [描述項目]
　　□主題
　　□設定
　　□人物形象
　　□背景
　　□情節(起承轉合)

彙整「描寫的內容」

　　下一步是彙整「描寫的內容」。請寫在紙上,以便邊思考邊確認。

⊙ [整體描述的內容]
　　□給自己的加油歌
　　□聽眾聽了也會覺得是給自己的加油歌或專屬自己的主題曲
　　□歌詞內容足以打動煩惱於現狀、感到不安或內心糾結

的人

　　□主角形象是逐漸失去自信，變得經常嘆氣

　　□大概介於 25 ～ 29 歲

⊙ [起所描述的內容]

　　□忙到眼花撩亂的每一天

　　□超出能力負荷的樣子

⊙ [承所描述的內容]

　　□和周圍的人比較，陷入焦躁的情緒

⊙ [轉所描述的內容]

　　□逝去的時間教會我「因為現實精疲力竭，老是嘆氣，
　　　以後的日子也不會有所改變」

⊙ [合所描述的內容]

　　□無論是迷惘還是行動，都會感到不安。既然如此，我
　　　該選擇哪一條路呢？那就自己給自己鼓勵吧。果然我
　　　還是想發現新的自己

可視化加深理解與確認方向

　　先把前面的所有內容做一次總整理，能避免迷失方向，時時確認應當思考與描寫的內容。彙整並非單純的「書寫」，而是透過可視化改善「自以為理解」的內容。作詞時最好頻繁確認方向，避免寫到歌詞的內容或主張完全偏離原本的設定。

 思考「起」與「承」的故事大綱

「起」與「承」應該描述的重點

現在已經完成「合」副歌與「轉」主歌 B 的故事大綱了。本節將思考「起」與「承」的故事大綱（在思考「轉」與「合」的故事大綱時一併推敲也可以）。

「起」的部分描寫「忙到眼花撩亂的每一天」和「超出能力負荷的樣子」，故事大綱必須符合這兩項要件。以下是筆者的示範。

..

⊙ [起的故事大綱]

　　每天晚歸，回到家什麼都不想做。事情完全超出自己的能力範圍，愈想愈憂鬱。

..

「承」的部分描述「和周圍的人比較，陷入焦躁的情緒」，以下是筆者的示範。

..

⊙ [承的故事大綱]

　　雖然多想無益，卻總是跟旁人比較。最近都笑不出來，羨慕旁人臉上堆滿笑容。我該怎麼辦？

..

如此一來便完成起承轉合的故事大綱，故事因而誕生。

彙整故事大綱

起承轉合的故事大綱如下。

..

⊙ [整體故事大綱]

起：每天晚歸，回到家什麼都不想做。事情完全超出自己的能力範圍，愈想愈憂鬱。

承：雖然多想無益，卻總是跟旁人比較。最近都笑不出來，羨慕旁人臉上堆滿笑容。我該怎麼辦？

轉：逝去的時間教會我「因為現實精疲力竭，老是嘆氣，以後的日子也不會有所改變。

合：無論是迷惘還是行動，都會感到不安。既然如此，我該選擇哪一條路呢？那就自己給自己鼓勵吧。果然我還是想發現新的自己。

..

故事的方向和內容終於完全定下來了，接下來就是把故事大綱寫成歌詞。

第
5
章

作
詞
方
法

5-10 副歌的歌詞

歌曲好壞多半取決於副歌

筆者習慣從副歌開始寫歌詞。一般來說，副歌旋律是決定歌曲好壞的重要因素，歌詞也是一樣，所以先集中精神在「推敲副歌」上。

有些作詞人習慣從主歌 A 開始創作。然而毫無準備就從主歌 A 下筆，會造成「開頭就在黑暗中摸索」的狀態。因此最好先構思主題、設定、背景與起承轉合之後，再進行作詞。

把「故事大綱」轉換為「歌詞」

本節將從副歌歌詞開始作詞。作詞的基礎是前一節彙整的「故事大綱」，請再次確認內容。

現在的歌曲創作幾乎都是「先曲後詞」，因此歌詞要配合旋律。這種情況必須依照字數限制填詞。然而本書是聚焦在故事內容與描述方法上，所以本示範將不考量旋律因素。

首先，把副歌的故事大綱轉換成更加具體的詞彙。右頁是副歌第 1 版，這個階段還不是「歌詞」的形式也無所謂。

⊙ [副歌的故事大綱]

無論是迷惘還是行動，都會感到不安。既然如此，我該選擇哪一條路呢？那就自己給自己鼓勵吧。果然我

還是想發現新的自己

⬇

⊙ [副歌第 1 版]

傳達喝采給自己吧　即使沒有根據的自信也好

就算迷惘　就算行動

如果不安一直不消失的明天會繼續下去

傳達喝采給自己吧　就算沒有根據的鼓舞也好

「我做得到」　一個人呢喃

去見嶄新的自己吧

. .

　　總之，先選擇同義詞改寫成歌詞。這只是第 1 版內容，目的是「確認內容」的「軸心」。

檢視重複的詞彙

　　接下來是修飾歌詞的作業。透過一點一點地微調，提升歌詞的完成度。

　　第一個檢查重點是副歌第 1 版出現三次的「自己」。第一行和第四行是副歌的亮點，刻意重複「傳達喝采給自己」和「沒有根據」。

　　除此之外，第六行也使用「自己」。因為是「給自己的加油歌」，所以難免會想強調自己。但唱唱看就會知道，短短幾句歌詞就唱了三次，實在有點多。

　　但是，「去見嶄新的自己吧」這句歌詞是「送給自己的

訊息」。聽眾能當成「對自己說的話」，所以最好不要修改，整句維持現狀比較好。

那麼記憶點（hook）該怎麼處理呢？副歌第 1 版已利用反覆歌詞，做出容易記憶的副歌，換句話說就是記憶點。因此必須保持這樣的形式，將「傳達喝采給自己吧」的「自己」置換成其他詞彙或許比較好。

但這裡還需要好好地認真思考，既然已經寫「我做得到」和「去見嶄新的自己吧」，若刻意把「自己」轉換成其他同義詞，老實說並無意義。因此第一行和第四行的「傳達喝采給自己吧」可以換成「傳達喝采吧」。

⊙ [變更 1⋯⋯副歌第一行與第四行]
　傳達喝采給自己吧 ➡ 傳達喝采吧

修飾表現手法

下一步是尋找更適當的詞彙。例如第一行與第四行的「傳達喝采吧」的「傳達」，比起「傳達」，改成具有「給正在努力的自己滿滿鼓勵」的詞彙，比較有「對自己」說話的感覺。此外，若含有「歌手送給聽眾的訊息」也很好，所以改成「贈送」或「贈與」較適合。首先嘗試將關鍵的第一行改為「給予」，第四行改為「送上」。

⊙ [變更 2⋯⋯副歌第一行（第四行）]
　傳達喝采吧 ➡ 給予喝采吧（送上喝采吧）

第五行的「一個人呢喃」其實不需要特意強調「一個人」，最好替換成其他詞彙。然後，這裡還沒辦法自信地大聲說「我做得到」，可能只會小聲地對自己說，讓自己「稍微鼓起勇氣行動」。因此改成「輕聲地說」，各位覺得如何呢？

[變更 3……副歌第五行]

　　「我做得到」　一個人呢喃 ➡ 「我做得到」　輕聲地說

檢查有無可省略的詞彙

　　接著修飾第一行的「即使沒有根據的自信也好」和第四行的「就算沒有根據的鼓舞也好」。副歌第 1 版在「也好」前一句是接「給予喝采吧（送上喝采吧）」，意思是「即使沒有根據的自信也好，送上喝采吧」和「就算沒有根據的鼓舞也好，給予喝采吧」。這兩句若省略「即使」、「就算」也不會改變意思，而且斬釘截鐵的口吻更像「加油歌」。

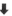[變更 4……副歌第一行與第四行]

即使沒有根據的自信也好
⬇
沒有根據的自信也好

就算沒有根據的鼓舞也好
⬇
沒有根據的鼓舞也好

副歌第 2 版

　　修改至此，先把已修改的歌詞彙整如下。

..

⊙ [副歌第 2 版]

　　給予喝采吧　　沒有根據的自信也好

　　就算迷惘　　就算行動

　　如果不安一直不消失的明天會繼續下去

　　送上喝采吧　　沒有根據的鼓舞也好

　　「我做得到」　　輕聲地說

　　去見嶄新的自己吧

..

　　各位覺得如何呢？只要注意細節仔細推敲，就可以避免詞彙重複，減輕饒舌或壓迫感。

活用口語

　　副歌第 2 版如果想更加精簡，就會變成以下的第 3 版。

..

⊙ [副歌第 3 版]

　　給予喝采吧　　沒有根據的自信也好

　　就算迷惘　　就算行動

　　如果明天會繼續不安下去

　　送上喝采吧　　沒有根據的鼓舞也好

　　「我做得到」　　輕聲地說

去見嶄新的自己吧

...

第 3 版是刪掉第三行的「一直不消失」,將「不安」插入繼續和下去的中間。歌詞與旋律字數無法配合時,可以用這種方法調整。[譯注]

故事大綱

↓ ← 轉換成歌詞

第 1 版

↓ ← 檢視重複的詞彙與修飾表現手法

第 2 版

↓ ← 文言與口語交替使用,營造抑揚頓挫

第 3 版

譯注
原書本段還有提到將第二行改成口語說法,原文是將「迷っていたって　動いていたって」改成「迷ってたって　動いてたって」,中文都翻成「就算迷惘就算行動」,差別在於日語中前者是文言,後者是口語。改成口語說法能夠強調抑揚頓挫。

5-11 主歌 A 的歌詞

替換成具體的詞彙

本節將填寫主歌 A 的歌詞。首先回顧一下〈5-9〉（P.176）「起」與「承」的故事大綱。

⊙[主歌 A「起＋承」的故事大綱]

每天晚歸，回到家什麼都不想做。事情完全超出自己的能力範圍，愈想愈憂鬱。

雖然多想無益，卻總是跟旁人比較。最近都笑不出來，羨慕旁人臉上堆滿笑容。我該怎麼辦？

主歌 A 是歌曲的開頭，具有帶領聽眾進入歌詞情境的作用。因此故事大綱必須轉換為「聽眾能在腦海中浮現情景」的具體詞彙。以下是主歌 A 第 1 版，這個階段是打歌詞草稿。

⊙[主歌 A 第 1 版]

黑漆漆的房間　今天也是忙到結束後只能回家

電視裡總是人聲鼎沸　總覺得好空虛啊

最近我都不會笑　這不是我

淨是在意周遭　好像活在別人眼中

主歌Ａ使用擴大視線手法，描繪「黑漆漆的房間」和「電視裡總是人聲鼎沸」等情境，具體呈現主角周圍的環境。

減少口語，加強客觀性

　　主歌Ａ第1版偏向口語書寫，所以第2版將朝歌詞方向修改。

⊙ [主歌 Ａ 第 2 版]

　　每天只是回到黑漆漆的房間　日子一成不變

　　開著電視　空虛卻未曾減少

　　好像忘記了如何展露笑容　這不是我

　　淨是在意周遭　心情益發焦躁

　　第2版稍微改掉口語說法，留下描述情景的詞彙。如此一來，某個程度上就能「客觀呈現主角的現況」。

　　相信很多人都曾有過類似的經驗，甚至目前正處於這種狀態，所以修飾後的歌詞應該會引起聽眾的共鳴。

藉由轉換修飾歌詞

　　接下來是針對可以換句話說的語句進行詞彙修飾。這裡使用到第4章介紹的表現手法。

　　以下範例是把第2版歌詞替換成意思相近、但更加琅琅上口的表現手法。

[變更 1：主歌 A]

　每天只是回到黑漆漆的房間　日子一成不變
　　　⬇
　只是回到黑漆漆的房間　　LOOP 的每一天

　開著電視　空虛卻未曾減少
　　　⬇
　電視節目無法帶來活力　益發空虛

　好像忘記了如何展露笑容
　　　⬇
　忘記了笑容

　心情益發焦躁
　　　⬇
　沉溺於焦燥的心情

　　將上述整理成以下主歌 A 第 3 版。

[主歌 A 第 3 版]
　只是回到黑漆漆的房間　　LOOP 的每一天
　電視節目無法帶來活力　益發空虛
　忘記了笑容　這不是我
　淨是在意周遭　沉溺於焦燥的心情

相信各位都能發現相較於第2版，第3版顯得更為客觀。

而且修改後的第 3 版依舊是一開始設定的主角形象，歌詞的情境或主角的心情、煩惱等也能如預期，確實地傳達給聽眾。

上下文的替換

進一步調整的結果是以下的第 4 版。

⏵ [主歌 A 第 4 版]

只是回到黑漆漆的房間　　LOOP 的每一天

電視節目無法帶來笑容　　益發空虛

我是為誰而活？　　這不是我

淨是在意周遭　　沉溺於焦燥的心情

第 4 版是大幅改變第 3 版的第二行與第三行。

首先，第 3 版第三行的「忘記了笑容　　這不是我」，是以「不是我的理由＝笑不出來」構成。第 4 版當然也能描寫心情，然而會認為「這不是我」的理由應該有更大的背景因素。因此從「這不是我」延伸出「我是為誰而活？」。

除此之外，把「笑容」與第二行的「電視」結合重新組成句子，將冗長的文章化為簡潔的歌詞。

如同上述所示，推敲的重點必須連同上下文思考，而非針對單行思考替換的詞彙。

(5-12) 主歌 B 的歌詞

將故事大綱寫成口語

　　副歌與主歌 A 完成後，現在輪到主歌 B 了。首先回顧〈5-7〉（P.173）「轉」＝主歌 B 的故事大綱。

⊙ [主歌 B 的故事大綱]

　　逝去的時間教會我「因為現實精疲力竭，老是嘆氣，以後的日子也不會有所改變」。

　　主歌 B 是描述「轉機」的段落，因此關鍵在於主角如何發現轉機與行動。本節將針對「主角的行動與契機」進行詞彙替換。

⊙ [主歌 B 第 1 版]

淨是反覆嘆息　　這樣下去日子不會改變

至今的時間是如此告訴我的

　　故事大綱改寫成口語之後更加簡單明瞭了。接下來運用替換或省略詞彙，調整主歌 B 的歌詞。以下是筆者的示範。

⊙ [主歌 B 第 2 版]

今後也不斷　　重複相同的日子好嗎？

淨是嘆息的日子　如此告訴我

　　主歌 B 第 2 版也是運用第 187 頁的「上下文的替換」手法來調整歌詞。經過重新組合句子後，第一行與第二行完全改變了。即使把「淨是反覆嘆息」和「至今的時間是如此告訴我的」兩句併在一起，也不會改變意思，所以修改成「淨是嘆息的日子　如此告訴我」。

強調語氣的版本

　　最後是微調後的第 3 版，第 3 版提供兩種示範。

◉ [主歌 B 第 3 版 a]

相同的日子　不斷重複好嗎？

淨是嘆息的日子　如此告訴我

◉ [主歌 B 第 3 版 b]

相同的日子　不斷重複好嗎？

淨是嘆息的日子　如此問我

　　首先，兩種示範都省略了第一行的「今後也不斷」。b 案是把第二行的「如此告訴我」修改成「如此問我」。前者帶有「是啊，以前到現在都沒有改變」的語氣；後者由於含有自問自答的成分，所以正視自己的要素也變強了。當然如何修改也包含個人喜好在內，不過 b 案的修改是不是也不錯呢？

歌名

從歌詞裡挑選詞彙

最後是替歌曲命名，基本上歌名分為以下四種。

①直接引用歌詞裡的詞彙

②組合歌詞裡的詞彙

③運用歌詞裡的部分詞彙，創造出新詞彙

④使用歌詞裡沒有的詞彙做總結

無論是哪一種方法都需要確認歌詞，所以先來回顧完成的歌詞。

..

⊙ [歌詞]

（主歌 A）

只是回到黑漆漆的房間　LOOP 的每一天

電視節目無法帶來笑容　益發空虛

我是為誰而活？　這不是我

淨是在意周遭　沉溺於焦燥的心情

（主歌 B）

相同的日子　不斷重複好嗎？

淨是嘆息的日子　如此問我（或如此告訴我）

（副歌）

給予喝采吧　沒有根據的自信也好

就算迷惘　就算行動

如果明天會繼續不安下去

送上喝采吧　沒有根據的鼓舞也好

「我做得到」　輕聲地說

去見嶄新的自己吧

...

　　這首歌的核心部分是副歌中出現兩次的「喝采」。這是
一首「給自己的加油歌」，所以把反覆兩次的「喝采」，做
為整首歌詞的關鍵字。

　　喝采一詞散發強烈的積極氣息。雖然與本節無關，但其
實搭配意思相反的詞彙，也能組合成歌名，例如「悲傷的喝
采」、「嘆息的喝采」等等。這種歌名莫名地具有某種人格
特質的感覺（笑）。

　　不過本節沒有打算朝這類歌名發想，而且內容也不適合
做這樣的定位。在此只是讓各位了解也有這種命名方式。

挑選組合的詞彙

　　筆者想配合歌詞，創作積極向前的歌名。因此挑選幾個
具備此類語感的詞彙，與「喝采」做連結。以下是示範。

⊙ [可和「喝采」組合的詞彙]

□ 明天　　　　　　□ 自信

□ 笑容　　　　　　□ 鼓舞

□ 給予　　　　　　□ 嶄新

□ 送上

從中挑選能夠搭配「喝采」的詞彙。

⊙ [組合示範 1]

□「給明天的喝采」

□「笑容的喝采」

□「喝采的鼓舞」

　　老實說，都不是會吸引人的歌名，再找找其他詞彙吧。這裡值得注意的是副歌第五行的「輕聲地說」。若主角馬上充滿魄力地吶喊「我要改變自己」，就未免太虛偽了，應該先小聲地對自己說「我做得到」，這樣的描述才有說服力。

　　因此歌名定為「輕聲喝采」，各位覺得如何呢？然後把「喝采」改成英語「YELL」，第一印象是不是變得強烈了呢？

⊙ [組合示範 2]

□「輕聲喝采」

↓

□「輕聲 YELL」

192

如此一來，歌名也決定好了。以下是完成的歌詞。

「輕聲 YELL」

作詞／島崎貴光

（主歌 A）

只是回到黑漆漆的房間　LOOP 的每一天

電視節目無法帶來笑容　益發空虛

我是為誰而活？　這不是我

淨是在意周遭　沉溺於焦燥的心情

（主歌 B）

相同的日子　不斷重複好嗎？

淨是嘆息的日子　如此問我（或如此告訴我）

（副歌）

給予喝采吧　沒有根據的自信也好

就算迷惘　就算行動

如果明天會繼續不安下去

送上喝采吧　沒有根據的鼓舞也好

「我做得到」　輕聲地說

去見嶄新的自己吧

整首歌都是使用身邊的事物或詞彙，所以歌詞相當明瞭易懂。

當然，表現手法或詞彙的選擇有無限的可能性，各位閱讀完本章後可以明白整個作詞過程及思考重點，還有如何修飾歌詞與調整。希望各位閱讀完後都能理解與重視作詞。

為身邊的人嘆兩次氣（笑）

　　我從 2007 年開始就一直擔任「凜」（日本女歌手 http:// www.project-rin.com/）的製作人。

　　她除了是正式出道歌手之外，也為動畫或電玩主題曲獻唱，同時也是作詞人。有一陣子還擔任 AKB48 團體的配唱歌手。還有替許多知名歌手配唱 demo 或合聲。最近有些電視節目是以「配唱歌手」來介紹她。

　　自從認識凜之後，我就經常嘆氣（笑）。本篇專欄就與各位分享兩個令我嘆氣的小故事吧。

　　凜的歌曲＜小蒼蘭（フリージア）＞是她自己寫的詞，她把「小蒼蘭」譬喻成過世的祖母。我相當欣賞「時間逆轉天亮看夕陽」這句歌詞，也為她能寫出如此了不起的歌詞，感到吃驚。

　　我想她是因為想起過世的祖母，所以有了讓時間倒轉的想法，才會寫出「天亮看夕陽」這種表現手法。不過，寫得出這種歌詞也代表她的人生充滿波濤洶湧，想法豁達。因此我嘆了一口氣，心想自己絕對寫不出這種歌詞，凜真是太厲害了。

　　另一個故事是，某次我為中之森樂團的歌曲＜ Fly High ＞填詞時，被要求在幾個小時以內完成連續劇主題曲的歌詞，內容描述「白費力氣的女性」。剛開始十分焦慮，但我立刻想到「對了，凜不就是這種女生嗎」（笑）。她非常努力，但總是徒勞無功。因此我決定寫一首「送給自己的加油歌」，凜就是歌詞的主角，結果下筆有如神助。交出作品後，心想「多虧有她」，於是懷著感謝與安心的心情嘆了一口氣（笑）。

第6章

檢查完成作品的方法

作品完成後通常都會鬆懈下來，但是最後的檢查作品相當重要。

檢查完成的作品除了能「避免錯誤」之外，還有一項優點就是「可以客觀地審視自己的作品」。

此外，作詞過程中也要養成時時留意注意事項或檢查重點的習慣。

總之，確認完成的作品是「提升作詞品質的技術之一」，請各位務必確實執行。

6-1 確認事項

不牽強的歌詞

還沒熟悉作詞之前，往往容易太過「習慣自己寫的東西」，以至於無法察覺奇怪之處、詞彙或意思重複地方、連續出現的過去式、是否強迫聽眾接受自己的視線等等。

以下是為了做到客觀地審視自己的作品，一定會檢查的重點。

歌詞的確認事項

□內容是否變成「說明文」、「報告」、「心得」或「日記」？

□是否都是自己的視線（單一視線）？

□是否都是過去式？

□是否只是不斷描述相同的情感？

□故事是否隨著旋律推進？

□是否和其他故事相似？

□是否受到他人的表現手法影響？

□是否充斥譬喻？

□是否充滿場面話，不夠寫實？

作詞中也要檢查

這些確認事項不僅在寫完歌詞後確認，也要在「作詞中」隨時檢查。最好把確認事項貼在電腦螢幕框上，時時提醒自己。

當專注在作詞上時，容易不知不覺「只用自己的視線及主觀意識描寫事物」，以至於都是自我為中心的「單方＝自大」內容。樂曲是「給人聆聽的音樂」，所以聽眾會對樂曲的歌詞產生情感，投射自己過去或現在的心境。

檢查時必須特別注意「語尾」。逐行檢查每句語尾是否都一樣？養成檢查習慣也是「作詞的技術之一」。

作詞中

檢查也是一門技術！

作詞後

唱出來確認

確認旋律與歌詞是否契合

　　若是先有曲子後填詞就不得不考量旋律。因此完成後一定要唱唱看，進一步確認斷字、旋律搭配、抑揚頓挫（節奏感）、餘韻以及演唱難易程度。

　　筆者在檢查學員們的作品時，發現有些人雖然「很會寫，但歌詞卻無法搭配旋律」或「很難唱」。這種結果可歸納成以下三個原因。

●原因①：寫完歌後沒有開口唱

　　唱出來的音量至少與說話時差不多，不可太小聲。唱得太小聲容易以為「這樣就算確認過了」，以至於無法客觀地掌握成果。

●原因②：沒有用心聆聽大量歌曲

　　只要「用心」聆聽大量歌曲，應該會有「這段旋律跟這句歌詞很搭」的感想。換句話說，不專心聆聽也就無法注意到歌詞與旋律的關聯性。

　　如果沒有先建立歌詞與旋律搭配的良好範本，就無法自己判斷歌詞「是否與旋律契合」。因此建議各位聽歌時一定要留意歌詞與旋律的搭配方式。

●原因③：單憑歌詞的字面判斷

　　這點和原因①也有相關。「歌詞在電腦螢幕上看起來很帥氣就沒問題」的想法，只是根據字面的判斷而已。還是要唱唱看，確認歌詞與旋律是否契合，不可以只檢查文字排列的方式。

唱唱看……

斷字

抑揚頓挫

餘韻

詞曲契合

……等等，馬上明白！

6-3 利用斷字，大幅改變印象

該如何斷字？

　　歌詞的斷字方式會左右旋律的印象，好壞取決於如何斷字。因此是檢查重點項目。

　　例如九個音的旋律，一般都會認為「歌詞就是配合這九個音填入」。但只是這樣絕對無法寫出好歌詞，還必須「聽出旋律的斷字位置」。

　　在此將以例子說明斷字方法，請參考右頁。

同時注意歌詞與旋律斷字

　　作詞人應該能精準判斷旋律的斷字位置。一般而言，旋律中斷或延長、間隔的部分都是所謂斷字的位置。

　　例如把歌詞「カレーライス（咖哩 - 飯）」配上旋律時，歌詞「斷字」位置應當設計在「レー（哩）」後面。換句話說，就是 2 音節 +3 音節的組合。如果是 3 音節 +2 音節，就變成「カレーライス（咖哩ㄈ - �841ㄋㄟˋ，或卡列啦 - 椅子）[譯注1]」了（笑）。

　　假設旋律可唱五個音時，就可以把「斷字位置＝延長位置」。因此「憶えてる（記得）」若按照 2 音節 +3 音節斷字的話，就是「おぼ + えてる」，演唱時會唱成「おぼ - えてる[譯注2]（記〜得）」。

譯注　1 歌詞音節斷錯會使詞意模糊、改變或甚至完全不通。

　　　2 bo 拉長音變成 bo-。　3 e 拉長音變成 e-。

反之，若是 3 音節 +2 音節時，就會斷在 e，也就是「おぽ + えてる」（bo / e te ru），唱成「おぽ̇え - てる（o bo e te ru）譯注 3（記得～）」。

旋律給人的印象會隨著選擇拉長「bo」或「e」而有所不同。這種時候必須唱唱看，檢查歌詞的斷字方式在配上旋律之後是否和諧流暢。

旋律的斷字方式

① 「ma ru de ko i no yo u sa（宛如戀愛一般）」

每三個音節便斷字，旋律的節奏感明顯，營造速度感。

② 「a na ta ga su ki na n da（就是喜歡你）」

強調「你」和「就是喜歡」的旋律。

③ 「o shi e te yo ka mi sa ma（教教我吧老天爺）」

強調後半歌詞「老天爺」。

④ 「ne mu re na i yo ru da ze（無法入睡的夜晚啊～）」

強調句尾「啊」的旋律。

注意抑揚頓挫（節奏感）

一個音搭配一個單詞，營造抑揚頓挫

歌詞搭配旋律時，必須注意抑揚頓挫（節奏感）。有時必須一個音搭配一個單詞。

假設快歌中有三個音的旋律。雖然採用一個音配一個音節「君に（對你（妳）、為你（妳）、給你（妳））」也可以，只是如此一來歌曲印象會變得薄弱。若改成「Wow Wow Wow」的話，抑揚頓挫（節奏感）是不是就變得明顯了呢？

或者改成「Say Good Bye」的話，不僅有抑揚頓挫，歌詞本身也會令人印象深刻。

但是改成「Change Your World」的話，嘴巴必須配合快歌迅速開闔，相對較難演唱。

速度（tempo）快的曲子該如何搭配「三個音」的歌詞呢？

①	②	③	
き	み	に	◀ 好唱卻印象薄弱
Wow	Wow	Wow	◀ 抑揚頓挫（節奏感）變強
Say	Good	Bye	◀ 強調抑揚頓挫與歌詞印象
Change	Your	World	◀ 歌詞帥氣，但不好唱也難以聽清楚

日文也能採用相同方式

由上述例子可知，一個音搭配一個英文單字，有時能帶來抑揚頓挫的效果。其實不僅是英文，日文也能營造相同的效果。實際上，民歌（Folk Song）時代的歌曲很多都有使用，再加上 90 年代的 Mr.Children 主唱櫻井和壽也經常使用在作品裡，所以很快便普及。

不過若是由歌手自己作詞自己唱，倒也沒有什麼不行。但作詞人若是經常使用這種手法，就會顯得歌詞過於勉強，案主也會反應「太難唱」。

以下示範兩個音搭配英文單字或 2 音節以上的單詞。使用這種手法時，最好不要有「總之配上旋律，只要字面上沒問題就好」的想法。歌詞是「唱了才算歌詞」，所以作詞時一定要重視演唱難易度。

兩個音填入歌詞的例子

◀ 若是由歌手本人作詞的話可以採用這種方式。但作詞人寫這種歌詞，恐怕會被說「字數跟旋律不搭」，所以不建議使用

6-5　餘韻也是重要的要素

語尾改變餘韻

作詞時容易忽略「歌詞的尾聲」。

假設副歌最後不知道該挑選以下哪一句當結尾時，

Example

□「キミに」　對你（妳）／給你（妳）／為你（妳）
ki mi ni

□「キミへ」　向你（妳）／朝你（妳）
ki mi he

□「キミと」　和你（妳）／與你（妳）
ki mi to

□「キミを」　把你（妳）／將你（妳）
ki mi wo

□「キミだ」　是你（妳）
ki mi da

請各位嘗試用三個音的旋律唱唱看，應該會發現每一句唱起來的感覺都不一樣。有些能夠唱得充滿力量，有些變成聲音嘹亮的唱法，或輕柔得像是沒了力氣。最後一句話的餘韻足以改變整體，就連旋律的印象也會隨之不同。

演繹出有效的「餘韻」

打造印象深刻的餘韻必須「了解關鍵處」。日本流行音樂（J-POP）的基本曲式架構是「主歌 A（verse）」→「主歌 B（pre chorus）」→「副歌（chorus）」。重複兩次之後，

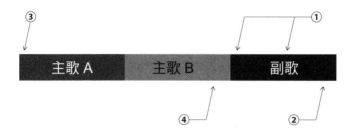

① 副歌記憶點（hook）→開頭和折返處的歌詞必須留下深刻印象

② 副歌結尾→在這裡加上一句記憶點，就能立刻提升副歌的評價

③ 主歌 A 開頭第一行→這裡是需要引起聽眾興趣的部分，讓歌詞帶聽眾進入歌曲的世界

④ 主歌 B 最後一行→這句很重要但意外地很少人知道。副歌前是整首氣勢最強的地方，這句具有進入副歌的跳板作用

偶爾可能會加上主歌 D^{編注}。需要注意餘韻的地方共有四處，請見上圖。

　強調餘韻雖然能加深歌詞的印象，卻也容易破壞歌曲的協調感。如果作詞人自己無法確定歌詞的內容「在使用該單詞後是否變得奇怪」的話，會顯得作詞人「只是想嘗試而已」。這樣一來就會導致「餘韻突兀」、「和其他歌詞毫無關係」的結果。

　換句話說，「餘韻」是一把「雙刃劍」，必須好好地思考如何取得平衡。

編注
大致可視為主歌 A、主歌 B 以外的段落，而且與主歌 A 或主歌 B 相同處較少。
反之，若接近主歌 A 則會稱為主歌 A'。

 第二節歌詞的作詞方法

續寫、新情節、過去

第 5 章介紹的作詞過程只到第一節，大多數日本流行音樂（J-POP）的歌詞都有第二節。

有時廣告或連續劇主題曲的比稿只需要第一節歌詞，但是錄取後通常會被要求補上第二節歌詞。

以下列舉幾個第二節歌詞的內容模式。

●模式 1：續寫第一節歌詞

第一節是描述主角為某事煩惱，在副歌吐露真心話或想法，所以第二節多半會交代主角之後的變化。

如果主題是戀愛，通常第一節會描寫單相思的苦惱，然後在第二節揭曉「之後的情節發展」，可能是準備告白的心情變化等。

●模式 2：描寫新情節

這種手法也可以算是續寫第一節的情節，不過內容多半是描寫主角面目一新（＝成長）後的故事。

例如失戀後並未戀戀不捨，而是重獲新生。描述這類勵志故事也很有意思。

另外，設定是「○年後」的情節也是不錯的選擇。因為時空背景已經不同，所以第二節不能說是第一節的續寫，而是有「新情節」的全新故事。

●模式 3：描寫第一節之前的故事

假設第一節是描述懷抱夢想來到大城市。現況卻是不盡人意，屢試屢敗。第二節就可以描寫來到大城市之前的夢想、過往的心情與熱情、當時如何下定決心等。

這種手法是藉由描寫第一節之前的故事（過去），做出能夠強調「面對現在的自己」的效果。

●模式 4：如果第一節抽象，第二節可加入具體的故事

如果第一節使用許多抽象的表現手法或以全知視角描寫時，第二節不妨加入具體的故事（當然也可以採用相反的模式）。

例如主題是失戀，第一節描述失戀的心情與後悔，所以第二節若加入一段失戀前印象深刻的回憶的話，效果會很好。

●模式 5：如果第一節情境居多，第二節可深入描述心情

這種是採用第一節大量描述情境，第二節則描寫主角內心的構成方式。不但整體有協調感，隨著歌曲行進，也能慢慢地感受主角心情或內心的變化。

6-7　最好使用英文歌詞嗎？

三個重點

很多人會覺得使用英文「比較帥氣」。但是使用英文歌詞時需要注意以下三點。

●重點１：無須勉強！

英文還有重音或發音問題，所以歌詞與旋律不搭的話，就無法唱出正確的英文歌詞。

另外，無視於旋律，勉強使用英文單字的歌詞也經常可見。

所以與其如此，還不如不要使用。

●重點２：避免使用困難的單字或片語！

日文歌裡使用的英文單字或片語，通常都不是嶄新的詞彙，而且多半耳熟能詳。

理由很簡單，因為日文歌的主要市場是日本，所以不需要使用艱澀的英文單字或片語。

因為主要的聽眾是日本人，不使用艱深的英文單字反而比較好。那些打動日本聽眾的英文歌詞，都是簡單的詞彙或片語。

有些立志從事作詞工作的人都以為一定要「使用和別人不一樣的詞彙才行」，以至於視線變得狹隘，往往會寫出艱

深的單詞或牽強的表現手法。只要客觀地檢查就能找出「這裡是否勉強使用英文歌詞」、「字面雖然好卻不好唱」等問題。然而一旦過於專注，往往會忘記這些基本的注意事項。

●重點3：避免濫用！

第三項重點是注意「使用頻率」。節奏輕快的歌曲，習慣使用大量的英文歌詞。如果是根據案主要求，當然沒問題。但若是濫用就會削弱每個單字的威力或效果。

最要不得的情況是，歌詞中已經有「英文歌詞的記憶點」了，但其他地方卻還大量使用英文歌詞。如此一來記憶點可能因而失去作用，所以應該避免使用過多的英文歌詞。

英文歌詞的注意事項

① 注意旋律與重音

② 平易近人的歌詞

③ 在能夠發揮效用的地方有限度地使用英文歌詞

6-8 應該避免使用哪些詞彙？

不使用時節感或節日的詞彙

　　無論是 demo 歌詞或是正式歌詞，都應該極力避免使用時節感或節日的詞彙。例如「聖誕節」、「盛夏」、「畢業典禮」、「櫻花」等。各位或許會很驚訝，但這是我過往的經驗。

　　假設比稿主題是「聖誕歌曲」，如果內容有明確指示「歌詞中必須出現『聖誕』」的話，當然可以使用。

　　但是作詞人的實力和評價是建立在「表現手法」上，所以讓案主覺得「原來是用這種手法表現聖誕節啊！真厲害」會比較有利。總之，職業作詞人必須針對案主發包的內容，利用情景描寫、心理描寫、以及字斟句酌過的表現手法來展現自己的作品。

　　直接使用「聖誕」一詞當然比較輕鬆。然而這麼做也等於已經「失去嶄露頭角的機會」，所以下筆前最好想清楚。

讓 demo 歌詞符合任何一家的比稿資格

　　作曲家參加比稿時，有時會委託作詞人填詞或寫 demo歌詞。

　　這種時候更不應該使用時節感或節日的詞彙，因為「如果這場比稿輸了，就很難再投到其他家」。

作曲比稿即使輸了，還能參加其他比稿活動。因此作詞必須留意「無論何時都能派上用場」。不過，就算是不同場，評審也可能是同一人。如果使用「聖誕」一詞，評審就容易對這首「聖誕歌曲」的作詞人留下印象。如此一來當同一位評審在其他比稿活動再度看到同一份稿時，很可能就會直接刷掉。換句話說，這麼做容易造成既定印象，變成無法廣泛使用的歌詞。

還有，作詞人也應該考慮到日後給其他樂曲使用的可能性。作詞應該將「目光放遠」。

作曲比稿

提出作品

即使落選也能投到其他家

demo 歌詞

培育職業作詞人的講座
「MUSiC GARDEN」

我創辦的培育職業作詞人講座「MUSiC GARDEN」，從2004年開課至今已栽培出許多職業作詞人與儲備新人。講座的一貫流程「課程培訓」→「幫助優秀學員參加比稿」→「出道後的經營管理、輔導與協助」，也是「MUSiC GARDEN」的特色。

我有自信沒有人像我一樣，會認真地用電子郵件批改學生的作業，並且耐心地往返回答疑問，陪伴學員面對課題、不安、孤獨與煩惱。我希望自己做到這種程度是有原因的。

「MUSiC GARDEN」的學員來自日本各地，有些人是自學，有些人則上過許多課程，大家都是因為長期的努力沒有成果，所以抱著「這是最後機會」的決心前來報名。由於很多學員跟我傾訴「之前的老師會給予感想，但不會仔細地批改」、「感受不到老師的指導」等煩惱，所以我批改學員作業時一定會針對「哪裡錯誤」、「為何錯誤」、「如何修改」三點詳細地解說，這些有心想進步的學員們也為此相當驚訝。

我抱著「背負學員的人生」、「學員的最後希望」的覺悟進行授課，所以比學員自己更認真地面對他們的夢想。偶爾會有人懷疑「真的全部都是島崎老師批改的嗎？」，但每封信真的都是我親自回覆。

繳不出亮眼成績的人，或由於不安、孤獨焦躁而即將放棄的人，都歡迎找我諮詢。讓我來幫助你。

第 7 章

專業祕訣

最後一章將介紹職業作詞人的專業態
度、工作注意事項、以及補充前面章節
的內容和希望各位知道的事情。
這些都是筆者的實戰經驗和長期指導學
員的體會,相信對於各位的作詞生涯一
定有所裨益。

1 學習文案標語

學習「表現手法」時，建議各位閱讀「文案標語
（catchphrase）的相關書籍」。最好走一趟書店，在「行銷」
或「廣告」等主題書籍區，應該可以找到很多關於文案標語
的書籍。

書籍種類琳瑯滿目，有網羅知名商品文案標語的書，也
有分析文案標語的用意或戰略的書。短短一行文案標語就能
抓住數十萬，甚至數百萬人的心。如果能掌握文案標語的表
現想法，對作詞也相當有幫助。請務必試試看。

2 了解異性的用字遣詞

了解異性的用字遣詞，將助於作詞。通常男作詞人寫
給女歌手唱時，總會因為害羞而寫不出女性化的歌詞。相對
地，女作詞人為男歌手寫歌時，用字遣詞往往過於溫柔。這
樣的歌詞就會得到「嗯，和我想要的完全不一樣」的評價。
所以曲風是充滿男子氣概的搖滾歌曲時，歌詞就不可以過於
柔和，或需要振奮人心時也不適合使用女性化的詞彙。這些
都是寫歌詞時必須留意的細節。

3 學會看譜

作詞人雖然不需要寫譜，但是根據現場情況或音樂總監
（director）的要求，往往會請作詞人「把歌詞填到樂譜上寄

過來」，所以必須學會「看譜」。

　　一般這種時候作曲家會給予樂譜（已譜寫上旋律的譜面），所以只要在音符下方填上歌詞。不知道該怎麼填的話，可參考市面的彈唱用鋼琴樂譜，這類樂譜就會在譜上標示歌詞。現在不只是樂器行或書店，在網路上也能買到樂譜。各位不妨搜尋看看。

4　建立作詞人的工作環境

　　以下是工作事前準備事項。

●設定同步收發

　　預先設定電子郵件同步收發，將非常方便。假設其中一個信箱的伺服器出問題或是信件出現亂碼時，還能用其他信箱開啟信件。此外，最好設定電腦和智慧型手機都能收信。

●確認播放樂曲的環境

　　作詞用的音樂檔多半是 mp3，而且對方通常是利用網路傳輸服務傳送檔案。現在大多數的音樂播放機器和 APP 都能支援 mp3 檔，所以無須擔心開啟問題。

●使用 Word 文書處理是基本

　　作詞多半會使用 Microsoft 的文書編輯軟體「Word」。但是字型、行距或換行等功能會因為電腦作業系統不同而有所差異。因此有時候會使用 PDF 檔格式。有些作曲家是提供 PDF 檔，電腦若有 PDF 編輯器就能直接填在檔案裡，所以

擁有 PDF 編輯軟體就相當方便。此外，若是將樂譜列印出來手寫上歌詞的話，也需要掃描成 PDF 檔。

5　注意旋律的字數

作詞用的音樂分為兩種，一種是試聽曲，另一種是用合成器音色演奏旋律的樂曲。試聽曲是指有 demo 歌詞，或用「啦啦啦」哼唱方式的 demo 歌。

後者經常有聽不清楚旋律、以至於弄錯字數等問題。這種錯誤是致命傷。使用電腦或智慧型手機播放聲音，有時很難聽清楚細節部分，所以一定要戴上耳機仔細聆聽。

6　記住旋律，效率加倍

先記旋律再填詞能提升效率。本書是先構思故事與主角形象再開始作詞，這樣做能避免歌詞前後矛盾。其實旋律也是一樣。熟悉旋律才有餘力思考歌詞內容，客觀作詞。

換句話說，如果不熟悉旋律，只是勉強配合旋律填上字數，以為「只要字數對上旋律就可以放心」的話，反而會忽略內容，本末倒置。所以必須加以注意。

7　避免交代不清

有時學員或儲備新人的歌詞中會突然出現「你」。當主題是友情或故鄉時就能成立，但若是上下文完全沒有提到，

突然使用「你」時就顯得非常奇怪。雖然歌詞中加入說話對象，能使故事較為豐富。然而缺乏前後脈絡或關係性，只會讓聽眾困惑。因此最好不要出現敷衍場面的人物。

8　注意主語的使用頻率

作詞時總會忍不住常用「我」等主語。但一定要有主語才能理解意思的歌詞，無法成為歌詞。意思是作詞應該盡量避免使用主語。如果一段歌詞中使用到複數的主語，最好改寫成沒有主語也能被理解的歌詞。

9　統一風格

第一節和第二節的氣氛、語氣、文體和用字遣詞往往會不知不覺地改變。像是副歌突然變成口語，或者夾雜文章體和口語。因此必須時時注意「統一風格」。

10　不必急著利用市面歌曲做填詞練習

有些人可能正在利用市面歌曲做填詞練習吧。若以「配合旋律填詞」或「累積作詞經驗」來說，這種練習方式並沒有什麼問題。可惜這不是「真正的學習作詞」。這種「換句話說」的練習，只是替換詞彙的作業，容易誤以為作詞就是這麼一回事。

不僅如此，一旦熟悉這種學習方式後，就會習慣使用大量譬喻，堆砌華美詞藻，所以容易寫出「空洞的歌詞」。甚至可能受到原本歌詞影響，或是刻意填上不同於曲式氣氛的詞彙，最後演變成詞曲不協調的情況。

「利用市面歌曲練習填詞」最好等學到一定程度之後，想累積「配合旋律填詞」的經驗時再嘗試比較好。

11 擺脫內容空泛的歌詞

看作詞新人的作品時，我常會感到疑惑。

疑惑①「為什麼都喜歡寫華麗詞藻？」
疑惑②「為什麼都使用很多譬喻？」
疑惑③「為什麼總是寫些美好的事物？」

針對疑惑的可能答案有以下三種。

答案①「相信詞藻華麗才是好歌詞」
答案②「認定歌詞的程度是以譬喻的多寡來判斷」
答案③「認為歌詞不可以包含負面消極的元素」

簡言之，這都是對作詞的偏見。以下三點是正確的作詞觀念。

①作詞「不是單憑用字遣詞是否華美來判斷好壞」
②作詞「不是譬喻多就表示『有實力』」

③作詞「不是只能使用正面積極的詞彙」

...

　　如果一首歌充斥「只是看起來漂亮但沒有意義的詞彙」、「換句話說的譬喻」、「正面積極的要素」，就真的能打動人心嗎？筆者認為能貼近聽眾的日常，沒有距離感的歌詞更接近聽者的心靈。

12　歌詞的標示方式

　　如同前述，作詞會經常使用到 Word。日本通常是使用「MS 明朝」，字級 11 或 10.5。

　　標題在最上方，字級必須比內文大。標題隔幾個空格地方打上 demo 曲名與日期，字級比標題小，作詞人的名字則放在下一行的最右邊。

　　筆者一定會在檔案上註明「※ 底線代表唱一個音」，也就是說當一個音有兩個以上音節時就會加上底線。

　　除此之外，副歌段落一定會往右減少縮排約三到五個字。參加比稿的作品相當多，所以最好讓音樂總監（director）和案主都容易閱讀。

　　另外，有些人喜歡在借字^{譯注}上標唸法。然而歌詞是「歌唱重於閱讀」，所以不建議經常使用。

譯注
日語中，無視漢字原意或唸法，借用漢字來標上發音的文字就稱之為借字。常見例子有「洒落（しゃれ）」、「可哀想（かわいそう）」、「無駄（むだ）」。但這裡是指有意地在歌詞上標示不同於原來的唸法，例如時間唸成 time。

第7章

專業祕訣

還有一項很重要的動作，只要是透過電子郵件寄送作品時，一定要把歌詞複製貼到郵件本文中。這樣一來，就算附件出問題也不用擔心。筆者就遇過好幾次外出工作時，接到案主說打不開附件的情況。不過郵件本文中也有附上歌詞，所以總是能順利解決問題。

13　作詞四大敵

作詞一定要注意的四點。

之一）先入為主：雖然自己沒有經驗，卻深信他人的想法、評判及網路輿論，以至於產生成見。如此一來可能寫出有違事實的概念，也會嚴重影響自己的想法或判斷。

之二）斷定：從未驗證或調查就妄下評斷，或明明知識貧乏，經驗也不多，卻強行斷定「這種情況很常見（普通）」。特別是什麼事情都習慣下結論的人要格外注意。

之三）方法論：使用「說明」或「理論」來思考的人，意外的很多都會相信這絕對是正解。當思考一件事情時或需要下結論時，「說明」或「理論」當然都是必備的「輔助工具」，筆者也相當認同。但是一開始就被理論與道理束縛，也會失去想像力。

之四）自動轉換：擅自把別人說的話，或看到聽到的事物，解讀成截然不同的意思。當接觸嶄新的事物或自己

沒有感受的東西時，總會因為與自己的既有經驗或價值觀迥然不同就拒絕接受，自動轉換成自己能夠接受的想法。這種毛病通常自己不會發現，需要他人指正。或者接受訓鍊，學習如何坦然接納。不要成為自己成長的絆腳石。

14　進入音樂版權公司

　　基本上成為職業作詞人的方法就是進入音樂版權公司。唱片公司會將比稿訊息發布到各家音樂版權公司，由音樂版權公司通知簽約作者或新人。換句話說，比稿是職業作詞人取得第一份工作的管道。因此一旦被刷掉，作品便無法問世。此外，有些作詞人則是不隸屬任何一家公司，但因為沒有一定的業績，所以收入相對不穩定。總之，剛開始還是有必要進入音樂版權公司，累積作品。

　　但是想當作詞人的求職者很多，就算把作品寄到音樂版權公司，對方也不見得會看。即使看了也會因為缺乏經驗等理由，而被認定無法馬上勝任工作。因此無論是為獨立音樂或同人音樂（指不以商業考量的創作）寫詞，愈多作品問世愈能累積成績。

　　另外，報名唱片公司所舉辦的課程也有機會取得比稿資格，或參加比稿特訓講座，也是抓住機會的方法之一。

　　對自己的實力有自信或已經有點成績的人，建議可以找立志當作曲家的人合作，負責寫作曲比稿用的「demo 歌

詞」。demo 歌詞既有可能獲得採用，也能在短時間內累積作詞的經驗。

15　給立志成為作詞人的各位

　　筆者收到很多聽眾的來信，其中有聽眾說因為聽了我的歌而重獲新生。這封信已經獲得對方授權同意。以下是完整的信件內容。

- -

其實我本來已經放棄生命，哭了好幾個禮拜，哭到眼淚都流乾了。我對自己早已行屍走肉，活下去也沒有意義的人生已經有所覺悟。所以想最後一次聆聽我最愛的歌手所演唱的歌曲。當聽到島崎先生作詞的歌曲時，原本已經乾涸的淚水又流了下來，激動不已，感覺自己還有體溫、還活著。本來以為自己身處近乎窒息的黑暗世界，聽了歌之後又能呼吸了。儘管我只是個微不足道的小人物，還是決定繼續活下去。我的救命恩人，謝謝您。

- -

　　作詞是非常樸實無華的作業。因為作詞人不像作曲家或編曲師，一定要有器材才能工作。因此創作音樂的感覺才總是少了那麼一點。然而從未見過面的聽眾，卻會因為作詞人的一句歌詞而改變人生、打起精神或獲得鼓勵。作詞沒有年齡限制，無論幾歲都能成為作詞人。

　　由衷期盼不遠的將來，那些無法開口求救的人或沒有勇氣踏出一步的人，都能因為各位的歌詞而獲得力量。加油。

後記

感謝各位讀完本書。

本書的「擴大視線」、「拓展構思」部分占了許多篇幅。我也透過寫作與反覆校對文稿,得到許多學習「視線」的機會。同時我也發現寫作需要使用俯瞰的視線,才能促使更多讀者了解文章內容。因此在執筆的過程中,我再次警覺到專心創作時,視線與構思往往會變得狹隘。我還在持續精進作詞,努力學習中。

全書詳細介紹了「作詞學習方法、步驟與筆者範例」,請務必當做「讀物」至少讀三遍。這麼做一定能培養「作詞腦」,同時作詞實力也會因為學會「擴大視線與拓展構思」而大幅提升。所以努力學習作詞吧,加油!

最後由衷感謝所有協助過本書出版的人士。

<div align="right">

2015 年 12 月　島崎貴光

</div>

國家圖書館出版品預行編目（CIP）資料

圖解作詞：第一本徹底解說專業音樂人填詞過程！/ 島崎貴光著；陳令嫻譯.
-- 修訂一版. -- 臺北市：易博士文化, 城邦文化出版：家庭傳媒城邦分公司
發行, 2023.11
　　228面；15*21公分
　　譯自：作詞の勉強本 「目線」と「発想」の拡大が共感を生む物語を描き出
す鍵となる
　　ISBN 978-986-480-341-5（平裝）
　　1.流行音樂　2.音樂創作

911.78　　　　　　　　　　　　　　　　　　　　　112016779

DA2033

圖解作詞：

第一本徹底解說專業音樂人填詞過程！

原 著 書 名／ 作詞の勉強本 「目線」と「発想」の拡大が共感を生む物語を描き出す鍵となる
原 出 版 社／ 株式会社リットーミュージック
作　　　者／ 島崎貴光
譯　　　者／ 陳令嫻
選　書　人／ 蕭麗媛
主　　　編／ 鄭雁聿

行 銷 業 務／ 施蘋鄉
總　編　輯／ 蕭麗媛
發　行　人／ 何飛鵬
出　　　版／ 易博士文化　城邦文化事業股份有限公司
　　　　　　 台北市中山區民生東路二段141號8樓
　　　　　　 電話：（02）2500-7008　傳真：（02）2502-7676
　　　　　　 E-mail: ct_easybooks@hmg.com.tw
發　　　行／ 英屬蓋曼群島商家庭傳媒股份有限公司城邦分公司
　　　　　　 台北市中山區民生東路二段141號11樓
　　　　　　 書虫客服務專線：（02）2500-7718、2500-7719
　　　　　　 服務時間：週一至週五上午09:30-12:00；下午13:30-17:00
　　　　　　 24小時傳真服務：（02）2500-1990、2500-1991
　　　　　　 讀者服務信箱：service@readingclub.com.tw
　　　　　　 劃撥帳號：19863813　戶名：書虫股份有限公司
香港發行所／ 城邦（香港）出版集團有限公司
　　　　　　 香港九龍九龍城土瓜灣道86號順聯工業大廈6樓A室
　　　　　　 電話：（852）2508-6231　傳真：（852）2578-9337
　　　　　　 E-mail：hkcite@biznetvigator.com
馬新發行所／ 城邦（馬新）出版集團Cite(M) Sdn. Bhd.
　　　　　　 41, Jalan Radin Anum, Bandar Baru Sri Petaling,
　　　　　　 57000 Kuala Lumpur, Malaysia.
　　　　　　 電話：（603）90563833　傳真：（603）90576622
　　　　　　 E-mail：services@cite.my

視 覺 總 監／ 陳栩椿
美 術 編 輯／ 簡單瑛設
封 面 構 成／ 曾晏詩
製 版 印 刷／ 卡樂彩色製版印刷有限公司

SAKUSHINO BENKYOBON "MESEN" TO "HASSOU" NO KAKUDAI GA KYOUKAN WO UMU
MONOGATARI WO EGAKIDASU KAGI TO NARU
© TAKAMITSU SHIMAZAKI 2015
Originally published in Japan by Rittor Music, Inc.
Traditional Chinese translation rights arranged with Rittor Music, Inc. through AMANN CO., LTD.

■ 2023年11月09日 修訂一版
ISBN 978-986-480-341-5

定價600元　HK $200